N'NA KWETU

Sauti ya Mgeni Ugenini

ZANZIBAR DAIMA PUBLISHING

Copyright © 2021, 2016 Mohammed Khelef Ghassani
ISBN: 978-1-4709-4289-2

Zanzibar Daima Publishing,
Gaussstr. 15,
53125 Bonn,
Germany

Haki zote za uchapishaji zimehifadhiwa na mtungaji

All rights are reserved. No part of this publication may be reproduced, stored in a retrieval system or transmitted in any form or by any means electronic, mechanical, photocopying, recording, or otherwise without the prior permission of the author.

TABARUKU

"Njiani nilijikuta nimetanzwa na giza. Sikujuwa lilitoka wapi giza la namna hiyo. Mbinguni nyota na mwezi vilikuja kupotea ghafla na kila kitu kikawa kimepakwa masizi. Mbingu ikawa kama jungu lisilokaa mekoni kwa miaka. Weusi tititi. Ukuta mweusi. Hata mkono haukupenya."

- **Said A. Mohamed:** *Dunia Yao*, **2006**

"Mpaka leo nakumbuka nilivyokuwa nikiondoka na mkoba wangu uchwara wa madaftari na kuuweka karibu na goli ya kijiti ya mpira wa miguu uliotengenezwa kwa kufungamanishwa karatasi za nailoni na kamba ya katani. Haudundi uchezwapo mpira ule ila kama umeundwa na fundi zaidi na fundi ajuaye."

- **Ken Walibora:** *Nasikia Sauti ya Mama*, **2014**

"Mi nawe mbali tungawa, nakukumbuka
Lau ngekuwa na mbawa, ningaliruka
Ni muhali hili kuwa, nasikitika"

- **Abdilatif Abdalla:** *Sauti ya Dhiki,* **1973**

"Chamba napata swahibu, mambo yangaligangika
Ambaye ni wa karibu, huko nyuma ya mpaka
Ningalipata sababu, harauni hazunguka
Kilicho mbali mashaka, hukili ukakinai"

- **Ali bin Said bin Rashid Jahadhmy (Kamange), 1810 – 1910**

Kwa waliohama makwao
Kwa sababu yoyote iwayo
Wakaacha nchi zao
Wakatupa mambo yao
Wakahamia kwa wengineo!

- **Mohammed K. Ghassani, 2016**

NENO LA SHUKRANI

Shukrani zote zinamstahikia Mwenyezi Mungu, Mwingi wa Rehema na Mwenye wa Kurehemu. Yeye ndiye Mwalimu wa Walimu kwa taaluma zote, kuanzia zile ziambiwazo ni za sayansi hadi hizi ziitwazo kuwa ni za sanaa, ukiwemo ushairi.

Diwani hii ya *N'na Kwetu: Sauti ya Mgeni Ugenini* ilifanikiwa kutunikiwa nafasi ya kwanza na hivyo kuniwezesha kupokea Tuzo ya Mabati-Cornell ya Kiswahili kwa Fasihi ya Kiafrika kwa mwaka 2015. Kwa namna ya kipekee, nawashukuru waandaaji wa tuzo hii na nawaombea kila kukicha kwamba jitihada yao hii njema iendelee kuangaza nuru yake kwenye ulimwengu wa Kiswahili.

Hatua hii imenipa moyo mimi binafsi na wengine ambao wamekuwa wakijikusuru kuingia kwenye bahari isiyo mashuhuri sana miongoni mwa wachapishaji, yaani ushairi. Imenishajiisha pia kusaka na kufanikiwa kupata njia ya kuzichapisha kazi zangu, baada ya miaka kadhaa ya kuwa nazo kwenye makaratasi mashubakani mwangu. Na kwa kufanya hivyo, imeniwezesha kuwavuta wengine wengi kuja kwenye uwanja huu wakiwa na hakika kuwa kile wanachokiandika sasa kinapata kuchapishwa na, hivyo, kusomwa.

Bila ya Mabati-Cornell kunitunuku nishani hii, yumkini ningeendelea kufunikwa guo la kutoamini kuwa ushairi nao una nafasi ya kutukuzwa, mbali ya kuwa kwake nyimbo ya kuimbwa moyoni.

Mohammed Khelef Ghassani

BAADHI YA KAZI ZA MOHAMMED KHELEF GHASSANI

Andamo: Msafiri Safarini
1st Edition (May 2016)
DL2A – Buluu Publishing
66 Avenue des Champs-Elysees,
LOT 41 75008 Paris – France
ISBN 979-10-92789-25-6

Zanzibar Daima Pulishing
2nd Edition (June 2016)
Nonnstr. 25, 53119 Bonn - Germany
ISBN 978-15-34919-10-5

Siwachi Kusema: Uhuru U Kifungoni
1st Edition (June 2016)
2nd Edition (August 2016)
Zanzibar Daima Pulishing
Nonnstr. 25, 53119 Bonn - Germany
ISBN 978-15-34660-16-8

Kalamu ya Mapinduzi: Mapambano Yanaendelea
1st Edition (June 2016)
Zanzibar Daima Pulishing
Nonnstr. 25, 53119 Bonn - Germany
ISBN 978-15-34972-76-6

2nd Revised Edition (August 2016)
Horizon Art L.L.C, P.O.Box 149
Mina al-Fahal 116 – Sultanate of Oman
ISBN 978-3-00-053273-3

Machozi Yamenishiya: Diwani ya Mohammed Ghassani
Zanzibar Daima Pulishing
1st Edition (Agosti 2016)
Nonnstr. 25, 53119 Bonn - Germany
ISBN 978-15-36850-48-2

2nd Edition, 2019
Mkuki na Nyota Publishers
P.O.Box 4246
Dar es Salaam, Tanzania
ISBN: 978-9987-08-375-6

Mfalme Ana Pemba
Zanzibar Daima Publishing
1st Edition, 2018
Gaussstr. 15, 53125 Bonn, Gernmany
ISBN: 10-1983-6351-89
ISBN: 13-978-1983-6351-82

Mfalme Yuko Uchi
Zanzibar Daima Publishing
1st Edition, 2021
Gaussstr. 15, 53125 Bonn, Gernmany
ISBN: 978-1716-46069-2

YALIYOMO

TABARUKU	iii
NENO LA SHUKURANI	v
DIBAJI	xi
N'na Kwetu	1
Mengi Mno	2
Kwa Jina la Nchi Yangu	3
Inaitwa Zanzibar	4
Bwana Katwaa	5
Lipokee Chozi Hili	6
Nakumbuka	8
Zanzibari Njozini	9
Ishachanjauka	11
Kama Wewe	12
Naja Kwetu	13
Sina Budi Kwenda	14
Yatakwisha	15
Tunao Huu Tunao	16
Sauti ya Nchi Yangu	18
Usinifanye Yatima	19
Kitatange	21
Kumbe Siye	22
Sote Tuna Mwisho Wetu	24
Habibi Zenji	25
Nitaachaje Kulia?	27
Nchi Yangu Msibani	28
Ndoto Zaruka	29
Kama Huwezi Ulezi	30
Salamu Kwa Mama	31
Alhamdulillah!	32

Mambo Hwenda Yakirudi	33
Lau Wajuwa Najuwa	34
Tetere Nakulaumu	35
Machozi Mwaika	36
Lau Huna, Ndio Huna	37
Nifunguwe	38
Nafsi Iloatilika	39
Dishi Halishi Mashizi	40
Nimekuwa Siku Hizi	41
Tu Waja Wayo Dunia	42
Ukicha Waja Hutendi	43
Ya Wapi?	44
Upatwe Unikumbuke	45
Ulimwengu Hau Raha	47
Lisharudi Popobawa	48
Upweke Una Mbeleko	49
Hailipiki Fadhila	50
Kinusu Changu cha Moyo	51
Kutowa na Kupewa	52
Mwana Huu Ni Usia	54
Uwe na Stahamala	56
Ndivyo Nilivyo	58
Kipya Kiwapo Kidonda	59
Hiyari Isoradulika	60
Maisha Mapenzi	61
Khadhira Wangu Nyamaza	62
Tutafika	64
Mwanywaje Mchuzi Mwanzo	65
Jua Kali la Laili	67
Tausi U Kifungoni	69
Hakuchokeshi Kupata	70
Pendo Hashuo	71

Peya Viatu Viwili ... 73
Nchingwa Ndimingwa .. 75
Nyumbani Oo Nyumbani .. 76
Kalamu Zirande Mote .. 77
Mwenye Gimba .. 78
'Sichame Ago ... 79
Mimi Wako .. 80
Kioja Sikihitaji .. 81
Wezeka .. 82
Ndivyo Walivyo .. 84
Mapenzi Nikupendayo ... 85
Mla Leo Mla Nini .. 86
Lingekuwa la Kujuwa ... 87
Mwamvalia Nani .. 89
Wanangu Nisameheni .. 91
Siharibu Kisu Changu ... 93
Kulikumba Jini .. 94
U Wapi Furaha? ... 96
Mengine 'Siyaulize .. 97
Hukumu ya Mja ... 98
Mambo Yakiharibika .. 99
Nacha Kuja Kugeleka .. 100
Wakuzingao ... 101
Kipande cha Kura ... 102
Mifupa ya Muhajirina ... 104
Mimi Jani .. 106
Udongo Uli Maji ... 107
Kujenga Nyumba ya Mbali ... 109
Munipendao ni Nyiye ... 111

Mohammed Khelef Ghassani

DIBAJI

Tungo nyingi zilizomo humu niliziandika baina ya robo ya mwisho ya mwaka 2010 na nusu ya mwanzo ya mwaka 2015. Hii ni miaka mitano ya mwanzo ya kuhamia na kuishi kwangu Ujerumani – katika ardhi ya mbali na nyumbani kwetu, Zanzibar.

Ndani yake, kwa hivyo, muna muakisiko wa hisia za mgeni ugenini, akitayamani mengi mazuri ya kwao na akijutia kuyaacha nyuma yake. Ukweli ni kuwa wakati mtu anapoishi ugenini, ndipo hasa ile thamani ya kwao anapoitambua na kutaka kujitambulisha nayo zaidi na zaidi. Ndivyo utungo uliobeba jina la diwani hii, *N'na Kwetu* (Uk. 1), unavyonadi:

> *N'na kwetu n'na wangu, nao pia wana miye*
> *Wa mama na baba yangu, tena wa toka-ningiye*
> *Lau twapangwa mafungu, huijui hisabuye*
> *Waitwa Wazanzibari!*

Kutoka kipembe cha mbali, hukuangalia kwao na kuyaona mambo ambayo alipokuwamo ndani yake, alikuwa hata hajui kama yapo. Chembilecho Wajapani: "Samaki hajijui kuwa amerowa!" Na sababu ya kutokujijuwa huko, kwa hakika, ni kwa kuwa yeye mwenyewe anaishi ndani ya maji muda wote.

Lakini pia, zimo tungo nyengine kadhaa ambazo, licha ya kuzungumzia kwake mapenzi yangu kwa nchi yangu ya uzawa, niliziandika nikiwa hata sijawaza kuwa kuna siku ningelifungasha virago, nikahama pawa na miko kuichanjaga dunia. Moja ya tungo hizo ni *Kwa Jina la Nchi Yangu* (Uk. 3), ambayo niliiandika nikiwa mwanafunzi wa Diploma kisiwani Unguja:

> *Nitukanwe kwawe, sitakukanuka, wala sitabali*
> *Kwa vyovyote uwe, sitakugeuka, nitakukubali*
> *Nimezawa nawe, kwako 'meleleka, vipi nende mbali?*
> *Mimi bila wewe, sina wa kushika, Mama Zinjibari!*

Kwa hivyo, gambo la kujifakharishia kwetu halikuanza siku ile nilipoinua mguu kwetu huko kwenda ugenini tu, bali tangu nikiwa

ndani ya ardhi iliyonizaa na kunilea.

Mbali na tungo za uzalendo kwa nchi, diwani hii pia imekusanya hisia nyengine za kawaida za kibinaadamu, kama vile mapenzi, urafiki, bali hata kuranda kwenye nyanja nyengine za maisha ya kila siku yanayogusana na siasa za kitaifa na kimataifa.

Hata katika muundo wake, nimezipangilia tungo zilizomo kuakisi ukweli huo. Kila baada ya tungo kadhaa za maudhui kali za siasa na fikra za uzalendo, nimeweka utungo moja mwepesi wa hisia za kimapenzi ili kuupoza moto unaowaka kichwani mwa msomaji.

Ndio maana utungo kama *Lipokee Chozi Hili* (Uk. 6) linaingia mara tu baada ya tungo nyengine tano zenye uzito wa kisiasa kumsafirisha msomaji kwenye ulimwengu mwengine:

> *Moyo ulinung'unika, kupitia ulimini*
> *Na ulimi ukachoka, usisikike lakini*
> *Sasa chozi lanitoka, 'tafahamu yumkini*
> *Lidake lisigwe chini!*

Sehemu nyengine kubwa – kama si yote – nawaachieni wasomaji na wahakiki wa kazi hii, kuchambua, kupima na hata kukosoa ili kuifanya kazi hii ieleweke kwa wengi na itimize azma ya kuandikwa kwake.

Kwa mara nyengine tena, nawashukuru wale wote waliochangia kukamilika kwa kazi hii hadi kufikia mahala pa kuchapishwa na kusambazwa.

Ingawa siwezi kuwataja wote kwa majina, natanguliza tanbihi kwamba wao wamehusika kwenye ufikishwaji wa kazi hii kwa msomaji, lakini hawahusiki na makosa yoyote yaliyomo, yawe ya kisarufi au kimaana. Hayo ni yangu mimi mwenyewe, na peke yangu, na kwayo nawaomba wasomaji na wahakiki wangu waniwie radhi.

N'NA KWETU

MSAMIATI
msi	asiyekuwa na
katu	kamwe
mazalio	uzawa
makuzi	ukuwaji
mava	sehemu maalum ya kuzikiwa ukoo maalum
kwetwa	kunaitwa
wa toka-ningiye	ndugu wa baba na mama mmoja
mwetwa	munaitwa
ndimi	ni mimi, ndiye mimi
ninganumanuma	ningetangatanga

Ni mtumwa *msi* kwao, nami *katu* huyo siye
Simo kwenye watu hao, nina kwetu hasa miye
N'nako kwa *mazalio*, kwa *makuzi* na *mava*ye
Jina kwetwa Zanzibar!

N'na kwetu n'na wangu, nao pia wana miye
Wa mama na baba yangu, tena wa toka-ningiye
Lau twapangwa mafungu, huijui hisabuye
Waitwa Wazanzibari!

Ndimi mwana Shengejuu, wa Mwera na Mangapwani
Ndimi wa Mti Mkuu, Mvimbe na Kinazini
Ni miye wa Mwanajuu, na Bwana wa Magayani
Yote hiyo Zanzibar!

Nikianguka popote, nituweni Mikongweni
Lau mushajaa mote, kaniwekeni Weyani
Iwe Gando iwe Wete, Mwanyanya au Chukwani
Jinale mwetwa Zanzibar!

Basi *ninganumanuma*, miji na nchi za watu
Ni andamo nalandama, na wito wa Mola wetu
Wasidhani ni mtumwa, miye ni mtu na kwetu
Jina kwetwa Zinjibari!

MENGI MNO

MSAMIATI
nahari na lailati	mchana na usiku
hiwa	nikiwa, ninapokuwa

Maneno mamilioni, nis'oweza kuyasema
Yameganda ulimini, na kutoka yamegoma
Yamekwama...

Na malaki ya hisia, nisoweza 'zidhibiti
Mwilini 'menienea, *nahari na lailati*
'Menidhibiti...

Maelfu ya ishara, nisoweza 'zionesha
Ninazo kila mahala, zapita 'kijipitisha
Zanisimanzisha...

Na mamia ya matendo, nisoweza kuyatenda
Niko nayo kwenye mwendo, nendapo yameniganda
Yote kwa ajili yako

Yote kwa ajili yako, daima uloniteka
Litajwapo jina lako, uso wangu hukunjuka
Hiwa mikononi mwako, huwa nimesalimika
Ee nchi yangu we'!

N'na Kwetu: Sauti ya Mgeni Ugenini

KWA JINA LA NCHI YANGU

MSAMIATI	
ndiwe	ndiye wewe
huri	mpenzi wa moyoni
hitaka	nikitaka
watwani	nchi
Zinjibari	Zanzibar
kwawe	kwa wewe, kwa ajili yako wewe
myaka na kaka	miaka mingi sana
nimezawa	nimezaliwa
nanonoka	nanenepa
sitabali	sitashughulika, sitakereka
itawa	itakuwa
nitwikwe	nibebeshwe kichwani
masilili	minyororo ya motoni
hikukosa	nikikukosa

Kwa jinalo wewe, tungo na'yandika, na kuikariri
Hitaka ujuwe, *ndiwe* mtukuka, ndiwe wangu *huri*
Sina mwenginewe, wala hatazuka, wa kumkubali
Watwani ni wewe, u wangu hakika, Mama *Zinjibari*!

Nanisemwe *kwawe*, sitaadhirika, wala sitajali
Hata nichukiwe, sitababaika, moyo haudhili
Nitakuwa nawe, sitakugeuka, hilo ni muhali
Mimi ni kwa wewe, kwa *myaka na kaka*, Mama Zinjibari!

Nitukanwe *kwawe*, sitakukanuka, wala *sitabali*
Kwa vyovyote uwe, sitakugeuka, nitakukubali
Nimezawa nawe, kwako 'meleleka, vipi nende mbali?
Mimi bila wewe, sina wa kushika, Mama Zinjibari!

Nipigwe kwa wewe, damu 'tamwagika, kisha 'tasubiri
Jela nifungiwe, niwe nadhikika, sitakughairi
Mateso nipewe, *itawa* baraka, na ladha nzuri
Kwa jinalo wewe, mimi *nanonoka*, Mama Zinjibari!

Wacha nife kwawe, sitanung'unika, 'tafurahi bali
Lolote naliwe, ewe mtajika, kwa wewe sijali
Nanilaumiwe, *nitwikwe* mashaka, na *masilisili*
Hikukosa wewe, sina wa kushika, Mama Zinjibari!

Mohammed Khelef Ghassani

INAITWA ZANZIBAR

MSAMIATI	
umundi	ngoma ya msewe
lisani	ulimi
masharifu	watu waliotakasika
wachaji	wanaomuogopa Mungu
myaka	miaka

Chini ya anga buluu, na mwangaza wa jua
Minazi, mikarafuu, na fukwe zinazong'aa
Nchi ya Mwinyimkuu, jina lake Zanzibar

Kwenye Bahari ya Hindi, vipande vinaelea
Huku yacheza *umundi*, mawimbi yabingiria
Nchi ya Mwana wa Mwana, jina lake Zanzibar

Kizimkazi, Msuka, Tumbatu, Fundo, Wambaa
Majina haya hakika, harufu yananukia
Nchi ya Mkamandume, jina lake Zanzibar

Hivi vipande vya nchi, kwenye Bahari ya Hindi
Navipenda siwafichi, mukasema sivipendi
'Taviganda siviachi, jina lake Zanzibar

Hii nchi ya kijani, hii zawadi ya Mungu
Hii ni yangu *lisani*, na damu na roho yangu
Hii ni yangu thamani, jina lake Zanzibar

Ardhi ya wakarimu, *masharifu* na *wachaji*
Nchi ya wenye nidhamu, nchi ya watafutaji
Hiki chuo cha elimu, jina lake Zanzibar

Nchi yangu 'sifutike, kwenye uso wa dunia
Nauishi *myaka* yote, hadi king'ora kulia
Wana waje wakukute, jina lako Zanzibar

BWANA KATWAA

MSAMIATI	
wakigenishwa	wakifanywa wageni
kawenyejishwa	wakifanywa wenyeji
tun'kwisha	tumekwisha
tun'soza	tumemalizika
zitwaliwe	zichukuliwe
zing'ozolewe	zitolewe kwa nguvu
ikafiniwe	ikoshwe kwa kukamuliwa
talakini	kisomo cha maiti
tanga	kikao cha msiba
innalillahi	sisi ni wa Mungu
wainna ilayhir raajiun	na sote kwake tunarejea

Wenyeji *wakigenishwa*, 'kasutwa, 'kapuuzwa
Wageni *'kawenyejishwa*, 'katafutwa, 'katukuzwa
Juwa hapo *tun'kwisha*, *tun'soza*
Wabovu, twanuka, tushaoza

Tusubiri siku yetu, zitwaliwe roho zetu, zing'ozolewe
Zivuliwe nguo zetu, ioshwe miili yetu, *ikafiniwe*
Tuvikwe sare nyeupe, tutiwe majenezani, tukasaliwe
Shimoni tupu tutupwe, tukwamizwe udongoni, tushindiliwe
Mwandani tufunikwe, tusomewe *talakini*, tufukiwe

Kisha tanga wakutane, wajidai wanalia, makubwa mayowe
Rambirambi wapeane, za makombe ya haluwa, kahawa inywewe
Kauli waambiane:
Innalillahi wainna ilayhir raajiun
Bwana katoa, Bwana katwaa
Sisi ni wake na kwake tunarejea!

Mohammed Khelef Ghassani

LIPOKEE CHOZI HILI

MSAMIATI

lisigwe	lisianguke
risala	barua
mwendani	mpenzi
lilo	hilo lenyewe
li	liko
rovirovi	hali ya kurowana maji
hikukumbuka	ninapokukumbuka

Moyo ulinung'unika, kupitia ulimini
Na ulimi ukachoka, usisikike lakini
Sasa chozi lanitoka, 'tafahamu yumkini
Lidake *lisigwe* chini!

Sasa chozi lanitoka, pengine utaamini
Sababu naliandika, maneno karatasini
Risala 'lipokufika, ukaitia motoni
Sasa hebu semezeka!

Tazama latiririka, lashukia mashavuni
Kidevuni lishafika, ladondoka kifuani
Chozi hili linotoka, ni lako weye mwendani
Hulipokei kwa nini?

Jicho lishalainika, *li rovirovi* chozini
Li wazi limefumbuka, walakini halioni
Zaidi yako hakika, chenginecho sitamani
Hulia *hikukumbuka*!

Si jicho linoteseka, ingawa li kilioni
Lilo limo latumika, kwa kuwa jicho si mboni
Ni moyo wenye mashaka, kwa kusakama pendoni
Huukwamui kwa nini?

N'na Kwetu: Sauti ya Mgeni Ugenini

Ona nilivyonyauka, kama kinyama jangwani
Sababu nadhulumika, nawe hutaki amini
Hakika nadhalilika, chozi langu lithamini
Nalo lisijekauka!

Na lau si muafaka, nambia 'siwe shidani
Nitazidi kuteseka, lakini ndani kwa ndani
Bali sitakashifika, nikasemwa mitaani
Baini basi baini!

NAKUMBUKA

MSAMIATI	
muwala	mambo ya kheri
heyena	haikuwa na
usharafa	utukufu
seepo	sikuwapo
nesimuliwa	nilisimuliwa
twejishika	tulijumudu
twekuwapo	tulikuwapo
hatwejiinuwa	hatukujiinuwa
inachawachawa	inagaragara
yapungwa madawa	inagangwa

Nakumbuka, zamani si leo, Zenji 'likuwa imara
Iliamka, mwanzo wa machweo, wengine walipolala
Ilisifika, ikawa kioo, cha kujigeza *muwala*
Leo hii wapi!

Nakumbuka, Zinjibari yangu, 'likuwa taifa
'Loheshimika, kwenye ulimwengu, 'lopata wadhifa
Ilitukuka, *heyena* pingu, bali *usharafa*
Leo hii wapi!

Basi nakumbuka, japo *seepo*, *nesimuliwa*
Kwamba *twejishika*, kwamba *twekuwapo*, kwamba tulikuwa
Punde 'kaanguka, na tokeo hapo, *hatwejiinuwa*
Leo hii wapi!

Nchi 'kaanguka, leo ipo chini, *inachawachawa*
Imedamirika, hoi taabani, *yapungwa madawa*
Bali 'tainuka, 'kipenda Manani, tena itakuwa –
Kubwa kuliko zamani!

ZINJIBARI YA NJOZINI

MSAMIATI	
mararu	nguo zilizochanikachanika
Britini	Uingereza
Jarumani	Ujerumani
Uswidi	Sweden
Rumania	Romania
Uskoti	Scotland
Udeni	Denmark
Rusiya	Urusi
Teksasi	Texas
Kalifoni	Carlifornia
Uno	Umoja Wa Mataifa
Zenji	Zanzibar
wanibugia	wananiuma kwa nguvu

Naota ni mkoloni, naitawala Ulaya
Britini, Jarumani, Uswidi na *Rumania*
Zote zimo mikononi, ninazo nazikalia

Uskoti na *Udeni*, Ureno hadi *Rusiya*
Wapo pangu maguuni, amri wanangojea
Nawambia: "Piganani!" nao vitani wangia

Naota nipo kitini, na jeshi kubwa la riya
Wazungu ni masikini, *mararu* 'mejivalia
Dhaifu wa hali duni, mithali wana wakiwa

Dola kubwa Marekani, naota lishapotea
Teksasi, Kalifoni, Florida zimevia
Nami nina usukani, UNO yanisujudia

Kusini, kaskazini, Afrika, Arabia
Bendera mlingotini, ya *Zenji* inapepea
Nchi yangu ya moyoni, imeshakuwa himaya

Mohammed Khelef Ghassani

Nayaota makoloni, Amerika na Ulaya
Yamechoshwa na uduni, uhuru yapigania
Waingia misituni, kusudi kuniondowa

Japo sitaki moyoni, napaswa kuwaachia
Lakini n masikini, watashindwa jiinua
Nawabambikiza deni, wazidi nitegemea

Ninashituka njozini, akili yanirudia
Kumbe nipo kitandani, kunguni wanibugia
Zinjibari fikirani, raia waikimbia!

N'na Kwetu: Sauti ya Mgeni Ugenini

ISHACHANJAUKA

MSAMIATI	
ishachanjagika	imeshapondekapondeka
nyang'anyang'a	pondeponde
ishavungwavungwa	imeshafungwa kwenye mavunge
ishadamirika	imeshapotea

Ilivyovunjika, haikandiki
Ilipokatika, hapaungiki
Ishachanjagika, haiundiki
I nyang'anyang'a!

Ilipopelekwa, haivutiki
Ilivyochomekwa, haichomoki
Ilipofundikwa, haifunduki
Ishavungwavungwa!

Ishavyochafuka, haisafiki
Ilivyotoboka, haizibiki
Ilipochanika, hapashoneki
I mararuraru!

Ishavyokoseka, haipatiki
'Livyotatizika, haitatuki
Ishahusudika, haiongoki
Ishadamirika!

Ishavyochafuka, haisafiki
Ilivyoanguka, haiinuki
Yashayomwagika, hayazoleki
Hii ishakwisha!

Mohammed Khelef Ghassani

KAMA WEWE

MSAMIATI

hutwaa	huchukuwa
thineni	mbili
ushudupo	unapofaa
ufuwo	sehemu anayokoshewa maiti
kuradidi	kutaja kwa sifa
hapiganie	nikapiganie
hakusanya	nikakusanya

Hutwaa mizani, kupima utukufuwo
Hwenda chini, mno sana upandewo
Ile ya *thineni*, yenye tele mashindio
Haiji chini, ni mkubwa uzitowo
Mi' sipaoni, ushudupo mfanowo
Nife leo ama kesho, ndanimo nanichimbiwe *ufuwo*!

Hushika kalamu, kuiandika sifayo
Hamaliza wino, maneno ningali nayo
Hazisha kurasa, sijayesha nisemayo
Vitabu vi tele: Ulaya, Arabuni, Amerika, vyenye jihayo
Navyo havitoshi, kuyaeleza yote yaliyo
Naringa mno, kujiona ni mwanao!

Huamka mapema, yakiwa bado mawiyo
Watu *hakusanya*, kuwajuza thamaniyo
Hupita mchana, ikaja jioni, yakaja mawiyo
Nami bado nimo, bali sifiki roboyo
Hulia king'ora, 'kasomwa adhana, siku hwenda nayo
Hali sijesha, na wala sishi, kuradidi haibayo!

Kama wewe simuoni, Zenji wangu, mwenye mfanowo
Mwenye sifa za launi, ulonazo, na sitara ya utuwo
Ndipo hukatika ini, nionapo, yavunjwa sifayo
Hutaka nipae juu, angani, hapiganie hakiyo
Ama nizame chini, baharini, niitetee haibayo
Bali sitaki uchafuke, ndipo hapigana kwa njia iliyo

NAJA KWETU

MSAMIATI	
nijile	ninakuja
wavyele	wazazi
sina sumile	sina kizuizi
kake	kaka
welevu	uwelewa
zifise	zifikishe
nishaazimu	nimeshaazimia
kaumu	watu

Nijile kake nijile, punde nami naja kwetu
Naja kwa wangu *wavyele*, kwa nchi iliyo yetu
Naja kwenye mambo tele, yanofanya niwe mtu
Apendapo Mola wetu, naja na *sina sumile*!

Naja niyaone yote, ya kupwa na ya kujaa
Ya Chake Chake na Wete, ya Pandani na Wambaa
Nami nionwe na wote, marafiki na jamaa
Neema au fadhaa, ya kwetu ni yetu sote

Naja na naja kikweli, mwendakwao si mtovu
Naja na wala sijali, wapi palipo pabovu
Naja na yangu akili, na ilimu na *welevu*
Niwajiao ni wangu, na miye pia ni wao

Naja kwa mama na baba, kwa babu na bibi zangu
Ndiko kunako mahaba, fakhari na gambo langu
Ningakumbwa na adhaba, kwavyo huko kuja kwangu
Ndio uamuzi wangu, lolote nitalibeba

Basi *zifise* salamu, uwaonapo jamaa
Wambe punde utatimu, muda wa kushika njia
Na hilo *nishaazimu*, na nyuma sitarejea
Naja hali 'meridhia, kuwa na yangu *kaumu*

SINA BUDI KWENDA

MSAMIATI	
hikuona	nikikuona
ulitima	upweke
'tasinzima	nitanyamaza kwa unyonge
kiwe	jambo ovu

Moyo wanidunda, mwili watetema, *hikuona* wewe
Kiza kimetanda, dunia nzima, naona kiwewe
Mbingu zimeganda, ndege wamekoma, 'mepinduka mawe
Kwangu ni *nakama*, kuagana nawe

Sina budi kwenda, japo *ulitima*, kuagana nawe
Japo nakupenda, kuhama lazima, ni lazima iwe
Najuwa 'takonda, hali *'tasinzima*, 'talia mayowe
Sana nalalama, kuagana nawe!

Chozi lanishinda, makao lahama, nawacha nirowe
Si chozi la inda, moyo ulokwama, wakutaja wewe
Safari ya kwenda, japo ya lazima, kwangu mimi *kiwe*
Lau ungasema, 'sitengane nawe!

Moyo umeganda, hautaki ona, kando yako wewe
Ulishauponda, kwako 'meng'ang'ana, hilo utambuwe
Japo ninakwenda, naumiya sana, kwa kumeza jiwe
Bali ni lazima, kutengana nawe!

YATAKWISHA

MSAMIATI
nali — nilikuwa
zinomemetuka — zinazong'ara
yavurumishwayo — yanayotupwa kwa nguvu
yayo — hay ohayo

Nali nakiyawazia, kwa majuto kunishika
Mambo naloyakimbia, moyo ukasalitika
Doriyani na tufaha, shokishoki kadhalika
Na juwa linalowaka
Bahari ilotanuka
Fukwe *zinomemetuka*
Kisha mara hang'amuwa....

Yale mabomu, Kiungoni *yavurumishwayo*
Zile risasi, Tomondo imiminiwayo
Ile mijeledi, watu kutwa wapigwayo
Ile damu, iso hatia imwagwayo
Yale mateso, ndugu zangu yawafikayo
Na miye, hakika, si tafauti na wao
'Ngakuwapo, yanganipata yayo!
Lakini yana mwisho....

Yana mwisho, yote mwanzo yalonayo
Ipo kesho, madhali leo tunayo
Ile haki, kwa mabuti ipondwayo
Wanawake, na watoto waliyao
Wazee, mitutu waelekezewao
Ule ushindi, mwisho utakuwa wao!

TUNAO HUU TUNAO

MSAMIATI	
ja	kama
ndwele	ugonjwa
wazimile	watazimia
utaangukile	utaanguka
wenenda jongole	unakufa
mapogole	yaliyopogoka, yaliyokwanyuka
litotoka	litakapotoka
unyaukile	utanyauka
itimile	itatimia
waambao	wanaosema
wataushikile	wataushikilia
tuwafukile	tuwafikie

Tunao huu tunao, twendanao polepole
Wala hatutaki mbao, matawi wala shinale
Tutakalo twende nao, tuubwage chalechale
Na tutawatenda *ja* vile, kuulinda wafanyao

Wajifanyao kulinda, kwetu nawangoje *ndwele*
Kama wao waupenda, siye hatuna sumile
Tutawakata mapanda, *wagwe* wote *wazimile*
Mti *utaangukile*, wangeshuka wakipanda

Nawapande wakishuka, mti *wenenda jongole*
Tushaukata mashoka, matawiye *mapogole*
Siku jua *litotoka*, 'taona *unyaukile*
Ni la wana na wavyele, mti huu kuanguka

Kuanguka huu mti, ni la saa *itimile*
Si jambo la atiati, lilojawa shaka tele
Ni suala la wakati, kwamba dalili zi tele
Tuone wakenda mbele, wambao 'mejizatiti

N'na Kwetu: Sauti ya Mgeni Ugenini

Tuwaone *waambao*, mti *wataushikile*
Waushike wawe nao, usimame vilevile
'Tawaangusha na wao, shimoni *tuwafukile*
Hiki kiapo cha kale, cha mti huu tunao

Mohammed Khelef Ghassani

SAUTI YA NCHI YANGU

MSAMIATI	
ghuna	sauti ya kuimbia mashairi
isimu	jina
haacha	nikaacha
jiha	sifa
mtovu	mtu asiyekuwa na adabu

Sauti naisikia, ya mawimbi ya bahari
Na upepo uvumao
Kwa *ghuna* yaniimbia, na ladha yake nzuri
Wapenya kwenye sikio
Kwa *isimu* yanijia, nchi yangu Zinjibari
Yanita: 'Mwana njoo!'
Siwezi kujizuia, wito *haacha* ukiri
Ninakwenda mbio mbio

Nikiitwa mpumbavu, sababu ya nchi yangu
Na hao waniitao
Halinipoki werevu, hishima na *jiha* zangu
Na imani nilonayo
Zaidi hunipa nguvu, ya kulinda nia yangu
Mapenzi ya wangu wa moyo
Nchi ndio utu wangu, na kwayo miye mbovu
Zamani si tangu leo!

Nimeoza ni mbovu, kwa *huba* za nchi yangu
Sijali maneno yao
Kwazo sitajali ovu, liwezalo semwa kwangu
Wala habari sinayo
Wala langu si ja povu, la kudumu pendo langu
Kwa nchi yangu ambayo
Ambayo kanipa Mungu, na kwayo siwi *mtovu*
Daima hii ninayo!

USINIFANYE YATIMA

MSAMIATI	
waadhama	watukufu
zahama	balaa
adhara	jambo la kuadhirisha
naghani	naimba
waambeni	waambieni
mukawambe	mukawaambie
wamaizi	wazingatie
thumma	kisha
Mrima	Tanzania Bara

Ewe baba ewe mama, pokeeni langu chozi
Ninalilia salama, nalilia uwombezi
Ninakhofia zahama, wakati wa uchaguzi
'Sijenifanya yatima, 'sinifanye mkimbizi

Enyi wangu *waadhama*, *naghani* na kumbukizi
Nakumbukia ya nyuma, yalojiri mwaka juzi
Ilipozuka nakama, *adhara* na machafuzi
Wenzangu 'kawa yatima, na wengine wakimbizi

Ndipo tumo nawatuma, japokuwa mu wazazi
Mukawambe wenye dhima, wakubwa na viongozi
Wa serikali na vyama, na tume za uchaguzi
Sitaki fanywa yatima, nanyi 'siwe wakimbizi

Waambeni Usalama, na vikosi vya ulinzi
Wa Zenji na wa *Mrima*, walopewa hizo kazi
'Tawalaumu daima, hadi mbele ya Mwenyezi
'Kinigeuza yatima, ama hawa mkimbizi

Miye si kinda la nyama, lisilo na utambuzi
Miye ni Bani Adama, 'meumbwa niwe na njozi
Njozi hizo kusimama, hadi nipewe malezi
Siyo nifanywe yatima, ama kuwa mkimbizi!

Mohammed Khelef Ghassani

Miye nataka salama, nataka mema makuzi
Miye nataka kusoma, nipasi nipate kazi
Naniwe mtu mzima, kama mulivyo wazazi
Sitaki wachwa yatima, wala kuwa mkimbizi

Wakubwa wenye dhamana, ndio hasa *wamaizi*
Kwamba nao wana wana, wenye ndoto kama hizi
Wakiitia nakama, nchi 'kawa na majonzi
Watakuwa mayatima, watakuwa wakimbizi

Salama *thumma* salama, si jengine la kuenzi
Utakaloamua umma, ndio uwe uamuzi
Watu watakayesema, na apewe uongozi
Tusijefanywa yatima, 'kageuzwa wakimbizi!

KITATANGE

MSAMIATI	
sufufu	safu nyingi
umangi	ubabe
huyambangana	huyabeba
mbangano	ubebaji
uvarange	ubabaishaji

Si kinene si kirefu, si cha umbo si cha rangi
Ila vituko *sufufu*, fitina na sifa nyingi
Kipendavyo utukufu, na udaku na *umangi*
Hicho ndicho kitatange!

Kipagazi cha vineno, kisambazaji cha shari
Mengi yasiyo maono, wala yasiyo nadhari
Huyambangana mbangano, akataka yanawiri
Hicho ndicho kitatange!

Kikishikwa na wenyewe, hujikunyata kunyato
Kikapiga na mayowe, na machozi kwenye mato
Hutaka kisamehewe, kisijepatwa mapato
Hicho ndicho kitatange!

Ndicho hicho kitatange, habari zake ni hizo
Kaziye ni *uvarange*, fitina wake mchezo
Hutamani nikisonge, laana na maapizo
Lakini ni nusu tonge!

Mohammed Khelef Ghassani

KUMBE SIYE

MSAMIATI	
kichinchiri kidande	mzuri anayeng'ara
mwezi mdande	mbalamwezi
udende	utamu
kamange	mkorofi
chondechonde	ya madaha
hamvika	nikamvika
ng'ande	chafu
mahoka	mtu vituko
mrowa umande	mjinga
nempenda nemtaka	nilimpenda nilimtaka

Niliona kaumbika, kichinchiri kidande
Moyo ukaporomoka, chini vipandevipande
Hata ulipoinuka, ikabidi nimpende
Kumbe naizinga nongwa!

Vile 'livyotakasika, mithili *mwezi mdande*
Ngoziye 'livyosafika, na maungoye *udende*
Akenda hutikisika, 'tapenda daima ende
Lakini kumbe *kamange*!

Kinywache kikifunguka, sautiye chondechonde
Nenole akitamka, ladha tamu kama tende
Basi vyeo *hamvika*, kwangu akawa afande
Kumbe nanunua kesi!

Moyoni hamvumbika, kwa upendo asivunde
Hawa namuweweseka, mito ikawa i *ng'ande*
Lolote alilotaka, hawa radhi nilitende
Kumbe ataka makubwa!

N'na Kwetu: Sauti ya Mgeni Ugenini

Kuona nishavunjika, akazinga njia ende
Akanifanya *mahoka*, mwana *mrowa umande*
Pindi nikilalamika, 'kanikatia mapande
Maneno kama jabali!

Nempenda nemtaka, anitake anipende
Moyo unapovunjika, wajibuwe aukande
Bali akanigeuka, akataka anishinde
Nikajuwa kumbe siye!

Mohammed Khelef Ghassani

SOTE TUNA MWISHO WETU

MSAMIATI
husunulkhatima mwisho mwema
twapuma tunapumua, tunavuta pumzi kwa nguvu

Sote tuna mwisho wetu, nao ndio tukhofuo
Twakhofu vitabu vyetu, kufungwa bila kituo
Kuzima pumzi yetu, utayari hatunao
Rabbi *husunulkhatima*!

Kumaliza siku zetu, jua lendapo machweo
Twawatizama wenetu, wadogo tuwaachao
Twakumbuka mambo yetu, kwa Mungu twendayo nayo
Twalia huku *twapuma*!

Sote tuna mwisho wetu, huyu kesho yule leo
Zifumbapo mboni zetu, na giza likawa guo
Na udongo juu yetu, 'kashindiliwa shindio
Tupokee Ya Karima!

Ifikapo siku yetu, ya safari kubwa hiyo
Uifanye njia yetu, nyepesi ipitikayo
Samehe makosa yetu, na kwako tusije nayo
Natuwe na mwisho mwema!

HABIBI ZENJI

MSAMIATI	
wati	madini ya thamani
yakuti	madini ya thamani
utwaye	uchukuwe
hiyino	hii ndiyo
jongomeo	kuzimu, akhera
'kiniuza	ukiniuliza
watakani	unataka nini
libasi	nguo
melmeli	mapambo ya nguo
'tamba	nitasema
ingalimofa	imo inaendelea kufanya kazi
nitwae	nichukuwe
haapa	nikaapa

Ungalinipa dhahabu, almasi na *yakuti*
Na makasiki ya fedha, na mabakuli ya *wati*
Kwa kutaka niiwache, Zenji yangu siiwachi
Ni radhi *utwaye* yote, lakini si kitu hichi
Kwamba ndiyo roho yangu!

Zenji ndiyo roho yangu, pumzi na wangu moyo
Hiyino jigambo langu, na utukufu na cheo
Bila Zenji sina changu, litabaki *jongomeo*
Ndipo *haapa* kwa Mungu, popote Zenji ninayo
Kwamba niwe maishani!

Najiona maishani, Zenji yangu 'kinawiri
'Kiniuza *watakani*, panapo mambo mazuri
Penye sufi, *melmeli*, na *libasi* za hariri
'Takwambia sijatoshwa, nikosapo Zinjibari
Hiyino yangu imani!

Mohammed Khelef Ghassani

Zenji ni yangu imani, na hilo sifanyi siri
'Kiniuliza u nani, *'tamba* ni Mzanzibari
Nikifa nizikwe wapi, nikazikwe Zinjibari
Ukoshwe mwili wangu
Iswaliwe maiti yangu
Libebwe jenenza langu
Na ndugu zangu, watu wangu, Wazanzibari
Ardhi ya Zenji inisitiri!

Nikifa Zenji i hai, 'tajiona sijakufa
Bali Zenji 'kipotea, pumzi *ingalimofa*
Sitajiona naishi, 'tayaona ni maafa
Bora nende miye mwanzo, lau Zenji itakufa
Sitaweza kuhimili, kuingojea kashifa
Lau yatafika hayo, Mola nitwaye kabisa!

NITAACHAJE KULIA?

MSAMIATI	
alouka	alioondoka
sakarati	harakati za kukabiliana na mauti
hapata	nikapata
hamzika	nikamzika

Silii Salama kufa, naye ni mja wa Mungu
Hufa visivyo na nyufa, yeye nani ndugu yangu?
Ninalia kwa maafa, yalompata machungu
Kwa nini anyweshwe sumu?

Sililii kwa wakati, *alouka* dada yangu
Huja popote mauti, tukahama ulimwengu
Nalilia *sakarati*, kufa yuko kwenye pingu
Kwa nini atekwe nyara?

Sililii kupwekeka, dunia si peke yangu
Ndugu tutakusanyika, miye na jamaa zangu
Nalilia kuteseka, na kufa kwenye uwingu
Kwa nini alitoweka?

Nalia na masuali, nataka majibu yangu
Nami niliko ni mbali, siwaoni watu wangu
Hapata yao kauli, hamzika dada yangu
Nitaachaje kulia?

Mohammed Khelef Ghassani

NCHI YANGU MSIBANI

MSAMIATI
tusigwe tusianguke
kuwaauni kuwafariji

Nchi yangu inalia, imezama msibani
Wanawe 'meteketea, mithali kuni motoni
Meli imepindukia, baharini mkondoni
Ya Ilahi Ya Manani, shusha guo la subira

Shusha guo la subira, na nguvu za mabegani
Tuweze beba madhara, wajao tusigwe chini
Shusha na yako sitara, afiya na akhuweni
Rabbi ni msiba gani, wajao ulotukuta?

Msiba ulotukuta, ni mkubwa kwa yakini
Hata tunapojifuta, machozi mengi machoni
Huzidi kupukutika, 'katurovya vifuani
Mayatima waoneni, nyoyo zilivyovunjika

Nyoyo zao 'mevunjika, vijitoto masikini
Wazazi wamewatoka, sasa waende kwa nani?
Wewe pekeye hakika, Rabbi wa kuwaauni
Na walo matibabuni, wape siha ya haraka!

NDOTO ZARUKA

MSAMIATI	
zikanenda	zikaenda
kuno	huko
zakwamba	zinakuambia
wauze	waulize
yajileyo	yamekuja
yakikujiria	yakikufikia, yakikutokezea
haihata	majuto
ulivyootea	ulivyokisia

Zaruka ndoto zaruka, nami shuhuda wa hayo
Zikanenda zikafika, kunako uyaotayo
Ukaona yafunuka, kama kitabu mbeleyo
Basi ota s'ache ota, ndoto kwelini hungia

Zapaa ndoto zapaa, mbele zikatangulia
Kisha *kuno* zikakaa, mwenyewe kukungojea
Zikiona wachelewa, huja zikakugutuwa
Zakwamba: "Hima kimbia, yatakuwa yatakuwa!"

Zatimu ndoto zatimu, wauze wayajuwayo
Kale niliyoyahamu, na ndotoni *yajileyo*
Punde kupita awamu, nayaona hapo hayo
Chini ninaporomoka, Mungu kumsujudia

Shahidi miye shahidi, ya ndoto zinotimia
Kwangu miye 'mesuudi, kujiri nalootea
Na kila siku yazidi, nayaona yatokea
Nawe ota uyaone, mambo yakikujiria

Ota basi nawe zidi ota, itatimia ndotoyo
Usiseme *haihata*, madhali leo unayo
Kwamba leo ikipita, ni kesho ndiyo ijayo
Yatatimu yote hayo, kama ulivyootea

KAMA HUWEZI ULEZI

MSAMIATI	
insi	binaadamu
huvyaliwa	huzaliwa
'kabimbwa	likachombezwa
wavyelewe	wazazi wake
nufusi	nafsi (nyingi)
kuraduwa	kuchaguwa
fuadini	kifuani, moyoni
mambongwa	mambo ya watu

Azaliwavyo *insi*, pendo nalo *huvyaliwa*
Huzaliwa li ujusi, *'kabimbwa* na kuchuliwa
Wavyelewe ni *nufusi*, fuadini zilopowa

Pendo ni kama kizazi, nalo lataka lelewa
Na uleziwe ni kazi, ya kujibina kifua
Waleziwe ni wapenzi, ulezi wanaoujuwa

Lataka maandalizi, mbeleko ya kubebewa
Lataka waangalizi, likiumwa kutibiwa
Lataka wasimamizi, wa hajaze kukidhiwa

Kujitia kwenye penzi, ni ulezi *kuraduwa*
'Kikosea kulienzi, mara waharibikiwa
Mara wazuka maradhi, kichwa, tumbo na kifuwa

Kama ulezi huwezi, pendoni usijekuwa
Utaonwa mpuuzi, *mambongwa* usiyejuwa
Na ishuke yako hadhi, na majina kutungiwa

N'na Kwetu: Sauti ya Mgeni Ugenini

SALAMU KWA MAMA

MSAMIATI	
waadhama	watukufu
mwenenu	mtoto wenu
ha i	haiko
mosi nzima	kipindi kirefu
haitatanguka	haitotenguka

Waraka nauandika, kwenu wangu *waadhama*
Muwe mumesalimika, kwa afiya na uzima
Kwangu musiwe na shaka, *mwenenu* niko salama
Shida yangu ya daima, ni huku kuwakumbuka

Jambo la kuwakumbuka, hili halishi daima
Nakhofu muna mashaka, maisha hayendi vyema
Tangu nilipoondoka, hii ni *mosi nzima*
Ilahi Mola Karima, Ndiye Ajuwa hakika

Anayejuwa hakika, ni lini tutaonana –
Ni peke yake Rabbuka, Mola wetu Subhana
Lakini sina mashaka, siku ha i mbali sana
Machoni tutatiana, na nyoyo zitakunjuka

Vifua vitakunjuka, mwana 'kiwaona mama
Wallahi 'tarukaruka, kwa hamu ya kuonana
Machozi yatadondoka, kwa furaha kubwa sana
Ya Ilahi Ya Rabbana, ahadi 'sijetanguka

Wala *haitatanguka*, ahadi ninayonena
Mulipo nitawafika, mama zangu waadhama
'Takuta hamujachoka, bado mungali wazima
Nikae nanyi daima, wala sitawatoroka!

Mohammed Khelef Ghassani

ALHAMDULILLAH!

MSAMIATI	
ahali	jamaa
Ghaniyyu	mkwasi
Maliki wa muluki	mfalme wa wafalme
Ghafuru	msamehevu

Nakuhimidi Mola'ngu, ingawa huku ni mbali
Ni mbali na nchi yangu, mbali na wangu *ahali*
Bali shukurani zangu, nyingi hazina mithali

Sio kwamba nakulipa, Rabbi Wewe hulipiki
Wewe *Ghaniyyu* hakika, ni *Maliki wa muluki*
Mengi miye umenipa, na kwako hayapunguki

Shukrani kwa uhai, na pumzi nivutayo
Kwa vipaji anuwai, na fahamu nilonayo
Wangapi hawayajui, Rabbi mimi nijuwayo!

Shukrani kwa wazazi, ulotaka wanizaye
Shukrani kwa walezi, ulotaka wanileye
Kwao 'mepata mapenzi, yasiyo na mfanowe

Nakushukuru kwa nyumba, ulonisimamishia
Kwa mke ninayeimba, wimbo wa kumsifia
Na watoto tuloomba, Nawe ukatuletea

Ndugu ukaniwekea, kuumeni na kukeni
Walionitangulia, na walio yangu chini
Yote umenishushia, Ya Rabbi niseme nini?

Zaidi ya shukrani, Ilahi sina jengine
Wewe pekeye Manani, neno hili nilinene
Neema naithamini, nao wako ufalme

Nizidi kukushukuru, kwayo yote unipayo
Nisije nikakufuru, hawa mtovu kwa hayo
Ilahi Mola *Ghafuru*, nisamehe nikosayo

MAMBO HWENDA YAKIRUDI

MSAMIATI	
suudi	bahati
ikashitadi	ikapamba moto
sayyidi	bwana, mtu mkubwa
inadi	maudhi
jadidi	madhubuti
pamwe	pamoja
baidi	mbali
hazeandikiwa	hazikuandikiwa
yakweleya	unayafahamu

Mambo hwenda yakirudi, ndivyo ilivyo dunia
Hupata wenye *suudi*, nuru kawaangazia
Neema zikawazidi, kila mtu akajua
Ila kisha hukimbia, na shida *ikashitadi*

Shida inaposhitadi, na mashaka kuwajaa
Huaibika *sayyidi*, unyonge ukamtwaa
Alokuwa maridadi, mararu akayavaa
Watu wakamshangaa, wengine wakamnadi

Kwa inda na kwa *inadi*, hujageuka dunia
Wengi nyuma wakarudi, kwa dunguko na butwaa
Wachache ndio *jadidi*, wasobwagwa na fadhaa
Mungu wanoelekea, kumshukuru Wadudi

La kushukuru Wadudi, ndilo jambo linofaa
Pamwe na kujitahidi, sio kitako kukaa
Shida zina makusudi, na maguu ya kwendea
Wala *hazeandikiwa*, liwe jambo la baidi

Shida si jambo baidi, kila mtu lamjia
Wala hazina miadi, ya mvua ama ya jua
Joto na au baridi, hukufika kiamua
Nawe haya yakweleya, mambo hwenda yakirudi

LAU WAJUWA NAJUWA

MSAMIATI

suhuba	marafiki
machoyo	macho yako
uwambao	uwaambiao
uwambayo	uwaambiayo
nakubeuwa	nakudharau
hasimuyo	mgomvi wako
mamboyo	mambo yako
hadhiyo	hadhi yako

Ungekuwa watambuwa, tokea jana si leo
Kwamba miye nayajuwa, mambo yote ufanyayo
Mwahala unamokuwa, na *suhuba* ulonayo
Ni wapi hayo machoyo, ungeweza kuyatuwa?

Hujuwi kuwa najuwa, jumla mambo kibao
Uwambao wanambia, moja moja *uwambayo*
Naambiwa ukingia, na mkao ukaao
Kwa miye siri hunayo, u mtupu ungajuwa

Najuwa usoyajuwa, ya kuwa mimi ninayo
Nakwacha wajitanuwa, ung'are kama kiyoo
Moyoni *nakubeuwa*, kinyaa ndiyo hadhiyo
Ungajuwa hali hiyo, mbio ungenikimbia

Wallahi ungakimbiya, lau ungajuwa hayo
Marafiki 'singekuwa, ningekuwa *hasimuyo*
Lakini najitambuwa, moyoni mwangu ninayo
Nawe zidisha mamboyo, kwa kudhani sitajuwa

TETERE NAKULAUMU

MSAMIATI	
wanamba	unaniambia
zishageleka	zimeshapotea
zisijafika	hata hazijafika
mahabubu	mpenzi
ulighafilika	ulisahau

Tetere nakulaumu, sababu walaumika
Kukupa zangu salamu, bahasha ukajitwika
Punde waja na wazimu, *wanamba zishageleka*
Zendako *zisijafika*!

Hujanambia sababu, za kushindwa kumfika
Kutompa *mahabubu*, salamu nilizotaka
Kisha wajifanya bubu, kimyani unajizika
Mbona wanipa mashaka?

Hebu tetere nambia, utumwa kutotumika
Lipi lililotokea, njiani lilokufika?
Bahasha iliungua, au *ulighafilika*?
'Takuadhibu hakika!

Mohammed Khelef Ghassani

MACHOZI MWAIKA

MSAMIATI

timbwa	vitimbi
kyeidi	vituko
mwaika	mwagika

Machozi oo machozi, *mwaika* ninadhifike
Michirizi michirizi, moyo wangu usafike
Siziwezi siziwezi, *timbwa* na *kyeidi* zake
Na maudhi na maudhi, bwana huyu ndiyo yake!

Bwana huyu kwa maudhi, hanao mfano wake
Hana moja la kuridhi, miye nionalo kwake
Si radhi kamwe si radhi, kwa haya matendo yake
Basi mwaika machozi, kifua kinikauke!

N'na Kwetu: Sauti ya Mgeni Ugenini

LAU HUNA, NDIO HUNA

MSAMIATI	
nukusani	mkosi, balaa
hweumbwa	hukuumbwa
wakoperwa macho	unasengenywa kwa macho
maundi	miguu

Ikiwa huna hunayo, rangi yauzwa koponi!?
Uloumbwa na rangiyo, nyeusi si *nukusani*
Ina hadhi rangi hiyo, ndipo 'kakupa Manani
Thamini maumbileyo, uzungu watakiani!?

Ikiwa huna hunazo, nywele haziwi bandia
Ikiwa *hweumbwa* nazo, ndio hukujaaliwa
Usipoteze pesazo, kwa mawigi na madawa
Zitulize akilizo, yakubali majaliwa!

Ikiwa huna hunacho, kifua kiloinuka
Na hicho utengezacho, mwenyewe chakukanuka
Wenda *wakoperwa macho*, njiani watu wacheka
Ulichopewa ridhika, tosheka ulichonacho

Ikiwa huna hunayo, makalio hayaundwi
Si kama uyafanyayo, kujitunisha *maundi*
Si yako utikisayo, ni Mchina ndiye fundi
Na mwenyewe hujipendi, ndipo ukazinga hayo!

Mohammed Khelef Ghassani

NIFUNGUWE

MSAMIATI	
ni'moganda	nilimoganda
walamba	unaliambia
makinda	watoto

Nifunguwe nifunguwe, kifungo ulonifunga
Linituwe linituwe, zigo livunjalo nyonga
Ni nani kama si wewe, wa kunivua majanga?

Ninasuwe ninasuwe, mtegoni *ni'moganda*
Nipumuwe nipumuwe, nimechoka na kuranda
Ni wewe pweke ni wewe, mwenye nguvu za kushinda

Ni wewe Rabbi ni wewe, utakalo hulitenda
Ukitaka jambo liwe, *walamba*: "Nenda!" likenda
Na utakalo lisiwe, likabaki njia panda

Basi Ilahi nivuwe, guo ulilonitanda
Mkondoni niokowe, maji yameshanishinda
Usiache yaniuwe, nina nyumba na makinda

NAFSI ILOATILIKA

MSAMIATI	
hijuwa	**nikijuwa**
usiwa	**wewe siye**
najibereuwa	**najibabaisha**
utopendelea	**utakapopendelea**

Najuwa wewe hu wangu, na wala huwezi kuwa
Pengine riziki yangu, kwako sikuandikiwa
Bali tumaini langu, neno langu 'tapokewa
Ikibidi kupokewa, nafsi yangu i kwako

Nafsi yangu i kwako, nanena hili hijuwa
Najuwa huko niliko, na pengine hutakuwa
Nia yangu si yako, malengo hayako sawa
Najaribu kuelewa, lakini miye muhanga

Mimi kwako ni muhanga, nami najuwa wajuwa
Lakini siwezi ringa, kwamba u wangu – *usiwa*!
Na wala siwezi pinga, kwamba ulinizuzuwa
Japo hukunichaguwa, uzalendo 'menishinda!

Uzalendo 'menishinda, japo *najibereuwa*
Siwezi wacha kupenda, vyovyote vitavyokuwa
Ikiwa mbali 'takwenda, ama karibu 'takuwa
Kwangu miye sawa sawa, moyo kwako ushakwama

Moyo kwako umekwama, lakini nenda na duwa
Siku nyuma 'kitazama, kumbukumbu 'kivuuwa
'Tanikuta 'mesimama, mikono nimekunjuwa
Tayari kukupokea, lau utapendelea

Siku utopendelea, kwamba niwe yako dawa
Juwa sitakususia, wala sitakugomea
Kwamba nilikuridhia, tangu mawiyo ya jua
Basi hata likichwea, sitaweza kuchukia!

Mohammed Khelef Ghassani

DISHI HALISHI MASHIZI

MSAMIATI	
kani	nishati
li	liko
machanja	kuni za matawi ya miti

Dishi mshinda jikoni, kupika wali na ndizi
Asubuhi na jioni, na usiku kwenye kazi
Mwalilaumu kwa nini, kulikuta na mashizi?

Vinenoneno vya nini, na hali mwajuwa wazi
Jiko lenyewe la kuni, za *machanja* na makozi
Dishi mshinda jikoni, halitakati mashizi

Weusi wake wa chini, si uchafu si maradhi
Ni matokeo ya kani, leo, jana na majuzi
Kila siku li jikoni, halitakosa mashizi

NIMEKUWA SIKU HIZI

MSAMIATI
nawiya nikichwa nayo	nalala nikiamka nayo
nagwa hiinuka nayo	naanguka nikiinuka nayo
mshupazi	mshupavu
ja	kama
mosi hizi	kipindi hiki
yekuwa	yalikuwa
mkanzi	mkandaji

Silii tena kilio, nimekuwa siku hizi
Yoyote yanipatayo, naona yangu saizi
Huamua kwenda nayo, pasi tone la machozi
Tena wala siapizi, *nawiya nikichwa nayo*

Nawia nikichwa nayo, mambo mashazi mashazi
Mawio au machweo, kusi au kaskazi
Nenda nayo mbio mbio, wala muda sipotezi
Japo hayanipendezi, *nagwa hiinuka nayo*

Nagwa hiinuka nayo, afanyavyo sisimizi
Nafata nipangiwayo, na kuduraye Mwenyezi
Nayo yote yasemwayo, wala hayaniumizi
Nina moyo mchukuzi, kuyabeba uwezao

Nina moyo uwezao, kuthubutu *mosi hizi*
Sio nalokuwa nao, zamani zile majuzi
'Lipoangusha kilio, ukarowa na machozi
Leo hii *mshupazi*, u tayari kwa yajayo

Ni tayari hii leo, pasina kigugumizi
Kutenda yale ambayo, zamani *yekuwa* kazi
'Kavunjika ja kioo, wala pasiwe *mkanzi*
Nimekuwa siku hizi, silii tena kilio!

Mohammed Khelef Ghassani

TU WAJA WA'YO DUNIA

MSAMIATI	
wa'yo	wa hiyo
twambwa	tunaambiwa
gowe na papatu	ugomvi na mapigano
kyedi	inda
biru	maguvu

Kwa jina *twambwa* tu watu, wanawe Baba Adamu
Ela vichwa vitukutu, visivyojali nidhamu
Tuna mapenzi mabutu, na matendo ya wazimu
Wengi hatuko timamu, kuchwa gowe na papatu

Tuna *kyedi* kama mbuzi, mtiwa kamba shingoni
Tukitoa uamuzi, hata wa kwenda shimoni
Shauri hatusikizi, hata alitowe nani
Tumo tele duniani, watu mithali ya mbuzi

Tu vipofu ja jongoo, msi macho ya usoni
Tungawekewa kioo, hatujioni tu nani
Jambo tuligonge ng'oo, hapo ndipo twabaini
Ya Rabbi tu watu gani, tulo kwenye duniayo?!

Haraka zetu za chura, na hatuvumiliani
Mambo yetu ni papara, *biru* nguvu mkiani
Matokeo ni hasara, tijara hatuioni
Tumekuwa hayawani, tus'o chembe ya busara

Tuna dundo na vishindo, utukutapo njiani
Kwatakwata wetu mwendo, kama farasi mbioni
Kumbe twalendea tendo, lisongia akilini
Twakumba kama majini, japo tu watu muundo

Na haya ndiyo yaliyo, watu kuwa hayawani
Na dunia ndiyo hiyo, ni duni yake thamani
Ya wapi tutarajiyo, kutanguliza usoni?
Nasi 'metia pambani, twajifanya hatunayo

UKICHA WAJA HUTENDI

MSAMIATI	
ukicha	ukiogopa
shindi	mzaha
wawanda	unanenepa
umundi	msewe
chanda	kidole
utendi	utendaji
hawenendi	hawaendi
uchapo	unapoogopa
utacha	utaogopa

Lau ungataka tenda, *ukicha* waja hutendi
La waja lao ni inda, na tashititi na *shindi*
Wakikuona *wawanda*, 'tasema kwani hukondi
Watakebehi hukondi, wakikuona wawanda

Utendapo ukashinda, hawauoni ushindi
Ukiacha yakavunda, watakufanya u bundi
Wakwambie kushavunda, na hufai kwenye kundi
Japo wao hawatendi, hawapendi ukitenda

Kule ukuchako kwenda, 'takuhoji mbona hwendi?
Mara wakwoteze *chanda*, mara wapige *umundi*
Kisha waanze kuunda, ambayo wewe huundi
Wakuseme kwa makundi: "Fulani hajui tenda!"

Ungapiga parapanda, kuweta kwenye utendi
Walipo watapaganda, hawasoti *hawenendi*
Bali peke 'kiyatenda, 'tambwa wajiona fundi
Uchapo hili hutendi, *utacha* yote kutenda

Basi lau u mtenda, wangojani huyatendi?
Lau u mtu wa kwenda, wafanyani hapa hwendi?
Lau mtu wa kuunda, unda usijali shindi
Ukicha hayo hutendi, kama u muweza tenda!

Mohammed Khelef Ghassani

YA WAPI?

MSAMIATI	
nachunza	naaangalia, natazama
haiambwi	haiitwi, haisemwi
mahana	mambo ya kushughulisha
tun'patwani	tumepatwani
medani	uwanja
nambwa	naambiwa
akhiri zamani	zama za sasa

Nayazinga ya zamani, niliyo nikiyaona
Yako wapi siyaoni, ningawa *nachunza* sana
Hayamo toka nyoyoni, hadi machoni hapana
Ya leo siyo ya jana, kale i wapi kwa nani?

Limekuwa ni ugeni, watu jema kupeana
Bali *haiambwi* shani, leo watu kutetana
Kumbe hata ihsani, iliwafaa wa jana?
Wa leo ninawaona, kamwe hawaitamani!

Nyoyo ziso shukurani, na sitaha chembe sana
Ndizo leo duniani, waja wanazoitana
Wema ndio jambo gani, la kuwatia *mahana*?
Ya Ilahi Ya Rabbana, wajao *tun'patwani*?

Wachache kama medani, ndugu wanaotakana
Wengi wao visirani, wenyewe nyama walana
Wako wapi za zamani, walio wakipendana?
Masikini sina tena, ninawaota ndotoni

Basi ninaitamani, kale nami kuiona
Dunia yenye amani, furaha na kupendana
Yenye shibe na imani, na ya watu waungwana
Bali *nambwa* ili jana, leo *akhiri zamani*

N'na Kwetu: Sauti ya Mgeni Ugenini

UPATWE UNIKUMBUKE!

MSAMIATI

bezo	dharau
mkosefu	mpotofu
majinuni	mpumbavu
mjiburi	mja mwenye kiburi
hohehahe	fukara
ukukurike	upaliwe na pumzi
nikususuike	nikuseme kwa masimbulizi

Nakuapiza apizo, kwa jina la Aapiwaye
Weye mtenda machezo, na mtu akupendaye
Mungu alishinde *bezo*, mwenyewe likurudiye
Weye *mkosefu* weye!

Upatwe unikumbuke, kilio unililiye
Usingizi ukuruke, mito machozi irowe
Unite nisiitike, wala sikuuliziye
Weye *majinuni* weye!

Umpate mjeuri, na kiburi kama weye
Jitu katili fidhuli, roho mbichi likutowe
Upate jitu jabari, si mnyonge kama miye
Weye kisirani weye!

Umpate mwenye meno, mdomo na ulimiwe
Msemi mwenye maneno, anayekushinda weye
Utata kwenye mdomo, alokatwa na mamaye
Weye *mjiburi* weye!

Dua hii isishuke, Mola aikubaliye
Mapenzi nayakushike, barabara 'sikutowe
Uzimie uzimuke, wima yakusimamiye
Weye mjeuri weye!

Mohammed Khelef Ghassani

Upatwe na upatike, ndiyo dua yangu iwe
Ujute uadhirike, kila mtu akujuwe
Mwisho uje uanguke, maguuni *hohehahe*
Utake nikupokeye!

Pumzi *ukukurike*, nauje unililiye
Nami *nikususuike*, matusi nikumwagiye
Bali mwisho nikushike, na huruma iningiye
Na ndipo nikusamehe!

N'na Kwetu: Sauti ya Mgeni Ugenini

ULIMWENGU HAU RAHA

MSAMIATI	
ndwele	ugonjwa
pajapononoka	patakapokuja kuneemeka
shabuka	mashaka

Hii dunia si sawa, yapinda ikiinuka
Tambarare haikuwa, ina misitu na nyika
Hata na hali ya hewa, daima hubadilika
Kuweka na kuondowa, ndiyo hali ya dunia

Hazikushushwa za raha, zikaachwa za mashaka
Sizo zote za furaha, zipo za kuhuzunika
Kuna siku za kuhaha, zipo pia za kucheka
Siku *ndwele* siku siha, ndiyo hali ya dunia

Kuna yaliyo mazima, na yako yalobovuka
Wako wale wa kusema, na wale wa kuitika
Si kila aliye mwema, kuwa ametakasika
Huyu sala yule ngoma, ndiyo hali ya dunia

Basi 'sikate tamaa, shida zingalitufika
Rahani tusipofia, hatutakufa mashaka
Ndivyo ilivyo dunia, siku panda siku shuka
Wewe toka wewe ngia, ndiyo hali ya dunia

Haiwi dhiki kwa dhiki, kudumu myaka na kaka
Kila panapo mikiki, ndipo *pajapononoka*
Wako wanaosadiki, wako wanaokanuka
Waovu na wenye haki, ndiyo hali ya dunia

Tama kalamu ikae, neno liwe lishafika
Nawe huku jiandae, kupambana na *shabuka*
Na papo uvumilie, na sivyo kujipweteka
Ndiye huyo japo siye, ndiyo hali ya dunia

Mohammed Khelef Ghassani

LISHARUDI POPOBAWA

MSAMIATI	
wachagawa	wanapandisha pepo vichwani
taire	kauli ya kumuitikia shetani anapoongea
kobwezo	viapizo vya kichawi

Hili hapa Popobawa, limesharudi likizo, na hivi linatutesa
Kutwa watu *wachagawa*, kwa *taire* na kobwezo, nalo bado lakabasa
Lisharudi sawasawa, na vituko mzomzo, jumlaye kunyanyasa
Limepanga kutuuwa, lingekuwa na uwezo, lingelitwisha kabisa
Lakini wa kuamuwa, kwa amri kama hizo, si mja; ni Mungu hasa
Hatukhofu matatizo, hata kama latutesa, haliwezi kutuuwa!

Haliwezi kutuuwa, lingatutia mashaka, kwingi kutuhilikisha
Nasi hilo twalijuwa, punde hapa 'taondoka, mizigo litafungasha
Ni siye tutobakia, kaskazi na masika, hataweza kutuusha
Litaruka likituwa, litapowa likichoka, kwake kujihangaisha
Kwa nguvu zake Moliwa, punde litaporomoka, litaanguka dubwasha
Hatuogopi mashaka, japo latushughulisha, haliwezi kutuuwa!

N'na Kwetu: Sauti ya Mgeni Ugenini

UPWEKE UNA MBELEKO

MSAMIATI
kuchagawa kupandisha pepo kichwani
makiwa mambo ya kutia ukiwa
unguliko maumivu ya moyo

Upweke ni sononeko, na huzuni na *makiwa*
Upweke una mbeleko, wabeba kwenye kuuwa
Upweke bila mwenzako, huumwi utauguwa
Uyamalize madawa, 'sijuwe maradhi yako

Upweke kutengwa kwako, na watu unowajuwa
Wakawa ndilo sumbuko, na mengi wakayazuwa
Hilo ndilo *unguliko*, hutaacha *kuchagawa*
Mpweke peke ukawa, watu wote sio wako

Upweke lisuswe lako, watu wakakubaguwa
Kusudi vyao vituko, wapate kukuumbuwa
Wakaa chini kitako, chozi mithili ya mvuwa
Kuishi ukachukiwa, mauti chaguo lako

Mohammed Khelef Ghassani

HAILIPIKI FADHILA

MSAMIATI	
kwayo	kwa hayo
kijiyo	chakula cha jioni
mapeyo	masafa
makoja	mapambo anayovishwa shujaa
khulika	tabia
mauja	mateso

Kiumbe tenda ambayo, *kwayo* awe radhi mja
Kauli za pembejeyo, mpe awe na faraja
Umdekeze shibayo, kwa kukidhi zake haja
Usisahau ni mja, fadhila huwa hanayo

Ungajinyima *kijiyo*, ukampa akafuja
Msitiri kwenye moyo, muite ukimtaja
Kutwa mpandishe vyeo, umvike na *makoja*
Ngumu fadhila kwa mja, bora ungajuwa hayo

Aweza kuwa nduguyo, baba na mama mmoja
Ukafanya ufanyayo, kuudumisha umoja
Mapenzi umpendayo, kwake asione haja
Kumbuka naye ni mja, malipo kwayo hanayo

Tangu zamani si leo, fadhila kuhama mja
Ndiyo khulika ya moyo, lipo la wema kioja
Yalianza kale hayo, tunayo na yatakuja
Ni mwiko hilo kwa mja, kushukuru apewayo

Utendapo matendoyo, taka radhi za mmoja
Ndiye mlipaji kwayo, wa malipo yenye tija
Ukitaka mengineyo, hupati ila *mauja*
Penye fadhila na mja, pana mapana *mapeyo*

N'na Kwetu: Sauti ya Mgeni Ugenini

KINUSU CHANGU CHA MOYO

MSAMIATI	
kimboni	mboni ndogo
'tajawamba	nitakuja kuwaambia
hakupa	nikakupa
kwacho	kwa hicho
kinusu	nusu
maliyo	mali yako
hiyariyo	hiyari yako
kimoyo	moyo mdogo
wanenao	wasemao

Nakuaga hivi leo, kimboni changu cha jicho
Safari yangu nendayo, si kitu ukipendacho
Ndipo *kinusu* cha moyo, *hakupa* ukae nacho
Ukifanye utakacho, nakukabidhi *maliyo*

Nakukabidhi maliyo, nawe fanya upendacho
Ni chako na hiyariyo, hutatenzwa nguvu kwacho
Wala lawama hunayo, chochote uamuwacho
Hata kikiwa ambacho, kitakidhuru kimoyo

Ukikidhuru kimoyo, dhahiri ama kificho
Ukajasemwa kwa hayo, wasojuwa kitu hicho
'Tajawamba *wanenao*, wakome wakinenacho
Wala 'sidaiwe *kwacho*, kwa sababu ni hakiyo

Ni chako na ni hakiyo, kijinusu nikupacho
Kinusu hichi cha moyo, upendapo kuwa nacho
Kaa nacho maishayo, ukitende utakacho
Japo tamaa ninayo, hutakitenda kisicho

Mohammed Khelef Ghassani

KUTOWA NA KUPEWA

MSAMIATI

'sambe	usiseme
wali	walikuwa
mamali	mali
furifuri	tele
biri	ucha Mungu
maamiri	viongozi
malibasi	nguo
hawefikiri	hawakufikiri
miliki	mali nyingi
quwa	nguvu
muluku	ufalme
hawetowa	hawakutoa
kusadakiwa	kutolewa sadaka
mukhitari	mtu mwenye kuchaguwa
walijikusuri	walijikubalisha

'Sambe wali matajiri, waliopata kutowa
Wa *mamali furifuri*, yashindwazo hesabiwa
Watowao ni kwa *biri*, si kwa miliki na quwa
Hili wapaswa lijuwa!

Hawakuwa mafakiri, waliopata kupewa
Wengine ni *maamiri*, wa muluku na uluwa
Lakini walihiyari, kupokea cha kupewa
Pasi chembe ya kiburi!

Watu *hawetowa* gari, walipotaka kutowa
Malibasi ya hariri, za vishada vya mauwa
Japo chembe ya sukari, yatosha kusadakiwa
Lakini ilipokewa!

Na wala *hawefikiri*, wapewa waliopewa
Kwamba wao si fakiri, watapewaje kibuwa
Bali walijikusuri, hidaya kuipokea
Kisha wakaomba kheri!

N'na Kwetu: Sauti ya Mgeni Ugenini

Mtowa ni mukhitari, wa kile anachotowa
Na mpewa si jeuri, wa rango la kuchaguwa
Wote wawili ni biri, iwasukumayo kuwa
Na biri yaruhusiwa

Mohammed Khelef Ghassani

MWANA HUU NI USIA

MSAMIATI

tani	uzito
wahedi	moja
avya	towa
likidanda	likimeremeta
ubafi	uongo
unani	una nini
yakagwa	yakaanguka
kutuwama	kutulia
uta'wa	utakuwa
alia	tukufu
kukweleya	kuyafahamu

Mwanangu huu usia, nakupa nawe ushike
Haina zito dunia, upimapo *tani* yake
Uwezapo liinua, mwana mwenyewe jitwike
'S'egemee watu wake, wenye wingi wa udhia

Wahedi cheche ya moto, inazuwa mririmo
Mririmo yenye joto, na ichomayo michomo
Yakesha maji ya mito, kuuzima nao umo
Cheche *avya* moyoni, mwana 'sijezusha moto

Anga huonekwa safi, linang'ara *likidanda*
Bali njia si *ubafi*, zina pindo na mapanda
Hata wavaao sufi, si kwamba wamejiunda
Mambo mengi yamepinda, machache yaliyo safi

Tulia mwana *unani*, utakaye kutajika?
Chini juu; juu chini, dunia imegeuka
Duniani si peponi, 'sidhani kushaokoka
Hutakuwa malaika, bali usiwe shetani

N'na Kwetu: Sauti ya Mgeni Ugenini

Pepo, dhoruba huvuma, *yakagwa* yalotulia
Kwamba chenye *kutuwama*, kigongwapo husogea
Mwanangu nawe inama, cha chini 'kihitajia
Hakuna lisilokuwa, mwana lau wajituma

Lilo kongwe undaunda, 'tapata jipya ndaniye
Hata likioza tunda, kulitupa si hakiye
Haki yake kulipanda, na maji limwagiliye
Uta'wa mti uzae, upate tena matunda

Huko mbele tuendako, mwana nakutabiria
Zitaonekwa kituko, amali zilo *alia*
Busara iwe ni mwiko, kwa nguvu kuzitumia
Basi mwana zingatia, elimu ndiye mwenzako

Siyeshi mwana siyeshi, kuyataja ya dunia
Ila kila ukiishi, yatazidi *kukweleya*
Kwamba mamboye ni moshi, huzuka na kupoteya
Hadhari kutegemea, dunia mti mkavu

Mohammed Khelef Ghassani

UWE NA STAHAMALA

MSAMIATI	
mahana	tafrani, balaa
hujakonga	hujazeeka, hujakuwa mkongwe
ukhti	ndugu, dada wa kike
mustahili	mtu anayestahili
kukumuka	kuinuka kwa ghafla
hu	wewe si
yametuka	yametokea
yasijaondoka	hata hayajaondoka

Naona yakupatayo, ya *mahana* na mashaka
Nayo ndiyo yakulayo, hujakonga wakongoka
Na hiyo hali uliyo, ninajuwa wadhikika
Usione kupwekeka, ukhti huko pekeyo

Mustahili kwa hayo, kichwacho kukanganyika
Ila sikia nduguyo, hili ninalotamka
Ya tele majaribiyo, waja yanayotufika
Twapaswa *kukukumka*, ukhti pambana nayo

Ndugu yangu kaza moyo, muelekee Rabbuka
Si mapya yakupatayo, *hu* wa mwazo kulimbuka
Na dunia ndiyo hiyo, machacheye ya kucheka
Mengi ya mambo mashaka, ukhti yatulizayo

Yametuka matukiyo, kama yaliyopangika
Juzi uli kwenye mbiyo, huna palipokuweka
Leo yamezuka hayo, yale *yasijaondoka*
Najuwa waungulika, ukhti meza kiliyo

Kimeze chako kiliyo, 'sidiriki 'kitapika
Ustahamili kwayo, uvuke ukivuuka
Si neno yakufikayo, si neno yataondoka
Siye sio malaika, ukhti kazi tunayo

N'na Kwetu: Sauti ya Mgeni Ugenini

Mwisho juwa hu pekeyo, narudia kutamka
Tu pamoja kwenye hayo, ni yetu sote mashaka
Kila kwako yajiriyo, na miye najumuika
Kwa yote niloandika, ukhti ndimi nduguyo

Mohammed Khelef Ghassani

NDIVYO NILIVYO

MSAMIATI	
hatembea	nikatembea
hinyanyua	nikinyanyua
riya	tabia ya kujionesha
kuwanyaria	kuwadharau
hakitwaa	nikakichukuwa
kugwia	kukamata
nitaibwakia	nitaimeza kwa ghafla

Kuna nyakati ni njiwa, wa mikononi kungia
Mwepesi wa kuzoewa, wacheza wakachezea
Viganjani nikatuwa, muilini *hatembea*
Wengi wanitarajiya, ndivyo nilivyo najuwa

Bali mara ni tausi, kwa ringo la kujitia
Hujiona ni mkwasi, mote nimekamilia
Nenda *hinyanyuwa* nyusi, na watu kuwanyaria
Nina madeko na riya, ndivyo nilivyo najuwa

Nikichomoka ubata, makaro huyabugia
Nia yangu ya kupata, haichelei vibaya
Vichafu huvikung'uta, nitakacho *hakitwaa*
Si wote wajuwa haya, ndivyo nilivyo najuwa

Mara nyengine ni paka, nalinda jiko na kaya
Huwajuwa wa kutoka, wa kupita na kungia
Wachafuzi huwabaka, panya na mende hulia
Jiko nimelizowea, ndivyo nilivyo najuwa

Basi pia huwa simba, na ngurumo na *kugwia*
Hukasirika havimba, nyika tuli 'katulia
Hudhani nitaikumba, au nitaibwakia
Ninakhofiwa kwa haya, ndivyo nilivyo najuwa

Na pengine ni kinyonga, ndivyo munavyonambia
Kwamba nabadili kanga, kila nikihitajia
Ila kwa mja si kunga, ya kila mtu tabia
Nilivyo nanyi mu sawa, nanyi mwajuwa najuwa

KIPYA KIWAPO KIDONDA

MSAMIATI	
kidande	kitu kinachong'ara
chadanda	kinang'ara
kwacho	kwa kitu hicho
unyemiwe	upya wake
kenda	tisa
kipapo	kipo hapo hapo
hakijaawa	hakijaondoka
zimepwerewa	zinaona haya
tunachachiwa	tunababaika

Ndio kwanza chatuliwa, *kidande* kipya *chadanda*
Kizuri kina mauwa, na urembo wa kuunda
Macho *kwacho* yavutiwa, na nyoyo zinakipenda
Kumbe vile kishavunda, na harufu kinatowa

Kipya harufu chatowa, kwa sababu kishavunda
Hakuna aliyejuwa, wala aliyeyaunda
Unyemiwe hawekuwa, uliopo ni udonda
Basi twatafuna vyanda: "Vyereje haya yakawa!"

"Kwa nini haya yakawa?", kila mmoja aranda
Tuna hamu ya kujuwa, kipya chawaje kidonda
Awali chafunguliwa, hakijamenywa maganda
Si ya saba si ya *kenda*, kipapo hakijaawa

Toka kilipotolewa, kipapo hakijakwenda
Saa hakijachukuwa, tayari kishatushinda
Sote twajiziba pua, kwa vundo lilivyotanda
Kumeyeyuka kupenda, na nyoyo *zimepwerewa*

Nyoyo zimeshapwerewa, zenye gonjwa la kupenda
Mletaji achagawa, kwa pepo asiyepanda
Wengine *tunachachiwa*, kwa mambo yalivyokwenda
Kipya kiwapo kidonda, kumbe waja hughumiwa!

HIYARI ISORADULIKA

MSAMIATI

jojeyo	inda
tuli	hali ya kutulia
majununi	mpumbavu
hiyariyo	hiyari yako
kuyatwaa	kuyachukuwa
kutwaliwa	kuchukuliwa
yayo kwa yayo	hayo hayo
shuruti	sharti
kusukumiziwa	kupewa kwa kususiwa
kuraduwa	kuchaguwa kimoja kuliko chengine
nikasabiliwa	nikapewa moja kwa moja

Sijapewa kwa *jojeyo*, wala kusukumiziwa
Wala siko kwenye mbio, niko *tuli* nimetuwa
Si *majununi* wa hayo, najuwa ninayopewa
Naambiwa: "*Hiyariyo*, mwana la kulichaguwa!"
Ila pamoja na hayo
Unashidwa wangu moyo
Kwa sababu yote ndiyo, ninashidwa *kuraduwa*

Unashindwa wangu moyo, unashindwa kuraduwa
Hauyajui yasiyo, yenye kasoro na dowa
Wala *kuyatwaa* ndiyo, yapaswayo *kutwaliwa*
Kwako ni *yayo kwa yayo*, hauwezi yabaguwa
Na bali yaniumayo
Si ruhusa kwenda nayo
Shuruti liwe chaguo, yote siwezi yapewa

Siachiwi kwenda nayo, yote *nikasabiliwa*
Langu ni moja ya hayo, lolote ningaraduwa
"Jengine ni la mweziyo", ndivyo ninavyoambiwa
Ninababaika nayo, mara shika mara tuwa
Mara hili ndilo ndiyo
Kisha ninaona siyo
Na ndipo kwa hali hiyo, kuyawacha naamuwa

MAISHA MAPENZI

MSAMIATI	
tatizi	mambo yaliyotatizika
zongeyo	mambo yaliyojizongazonga
mapeyo	masafa
wapumbazi	watu waliopumbazika
yakambwa	yakaambiwa, yakasemekana
naweteni	ninawaiteni

Tumeumbwa kwa mapenzi, sio hasadi na choyo
Nyama zetu mfinyanzi, mapenzi ni maungiyo
Mapenzi ni ya Mwenyezi, kwa dini na jamiiyo
Hayawi tutamaniyo, tuyasutapo mapenzi

Mapenzi dawa azizi, waja tungekuwanayo
Ya kutatuwa *tatizi*, na kuzongowa *zongeyo*
Sababu kwenye mapenzi, hakuna bwana wa cheyo
Udugu uso *mapeyo*, hujengwa juu ya penzi

Wawapi wale wajuzi, waliojitenga nayo?
Wakayakana mapenzi, mithali hawana nyoyo
Wamekuwa *wapumbazi*, wayazinga hawanayo
Maisha huwa kilio, yakosekapo mapenzi

Nayatetea mapenzi, kwa utetezi ambao
Siuneni kwenye njozi, bado akili ninayo
Yakambwa ya kumbukizi, mapenzi nikumbukayo
Twaweza tukawa nayo, kama hayo siku hizi

Njooni enyi wapenzi, *naweteni* muje nayo
Muje nayo kwa mashazi, mapenzi na zake nyoyo
Tupendane enyi wenzi, chuki kisiwe kijiyo
Hima hima mbio mbio, tujenge wetu upenzi

Mohammed Khelef Ghassani

KHADHIRA WANGU NYAMAZA!

MSAMIATI

Khadhira	jaziratul-khadhiraa, kisiwa cha kijani, Pemba
paradulika	panachagulika
'sijikalifu	usijilazimishe
azizi	mpenzi
makadiriyo	mambo yaliyopangwa na Mungu
gugumiyo	kilio cha ndani kwa ndani
yewapata	yaliwapata
janibu	eneo la mbali na mtu alipo
yaliwa yayo	yalikuwa hayo hayo
yambwe	yaambiwe
biladi	mji/miji
nahajiri	nahama, naondoka moja kwa moja
sitakughairi	sitakukataa
niuke	niondoke
nala yamini	naapa
maeko	makaazi
nayaamili	ninayabeba
bilayo	bila yako wewe
lisani	ulimi
hatenda	nikatenda
chayo	cha hayo
kwayo	kwa hayo

Khadhira sijayataka, wala sina hamu nayo
Bali budi kikoseka, hutendwa ile iliyo
Ndipo bega nakushika, kunena yanenekayo
Laiti *paradulika*, si mraduzi wa hayo
Ila kama kaandika
Leo mimi kuondoka
Ni ya Mungu mamlaka, nami ni fakiri kwayo

Khadhira 'simwage chozi, wala 'sibwage kiliyo
Idhibiti michirizi, machoni ichirizayo
'Sijikalifu azizi, kulia namna hiyo
Kwani utambuwe wazi, nendako kuna rejeyo
Nami naapa Mwenyezi
Kwamba kabisa siwezi
Kuishi kando ya penzi, ni muhali hali hiyo

N'na Kwetu: Sauti ya Mgeni Ugenini

Khadhira 'siwe mkiwa, wala dhaifu kwa hayo
Ukapinga majaliwa, viumbe tujaliwayo
Hayawi yanayokuwa, ila kwa *makadiriyo*
Usijipige kifuwa, kukesha kwa *gugumiyo*
Na manywele kutimuwa
Powa pendo wangu powa
Mimi tangu kuzaliwa, sijakuwacha pekeyo

Khadhira si ya ajabu, na hu mvumbuzi kwayo
Yewapata wa *janibu*, mithali yakupatayo
Yawaje *yambwe* kisibu, wewe kupatwa kamayo
Dhiki chungu na adhabu, na kwao *yaliwa yayo*
Biladi kwa zake tabu
Zikahamwa taratibu
Bali mimi sijaribu, na rai hiyo sinayo

Khadhira hii safari, leo hii niyendayo
Usidhani *nahajiri*, naselemea machweyo
Sienendei hiyari, nendea makadiriyo
Basi kiri pendo kiri, *niuke* nina radhiyo
Kisha utunge nadhari
Ni ya kurudi safari
Wala *sitakughairi*, kwa ya huko nikutayo

Khadhira *nala yamini*, kwa *maeko* nikwekayo
Nayaamili moyoni, mazowea na hubayo
Wajuwa nakuthamini, tabu kuishi bilayo
Sibirukizi *lisani*, hatenda kinyume *chayo*
Sisemi nisoamini
Ewe mpenzi mwendani
Nakupendea imani, nawe nipendee *kwayo*

TUTAFIKA

MSAMIATI	
nyumbufu	kitu kinachonyumbuka
ashirafu	kitu chema
sufufu	makundi, safu nyingi
bedui	watu wa misituni
yakalifu	yanakalifisha

Safari 'mekuwa refu, tutachelewa kufika
Haikuwa ni dhaifu, kama ilivyodhanika
Imejaa usumbufu, hangaiko na mashaka
Walakini tutafika!

Imekuwa ni *nyumbufu*, uchao inanyuuka
Yahitaji watukufu, wa utu na kwelimika
Na wengi wetu dhaifu, wepesi wa kugeuka
Hata hivyo tutafika!

Imegeuka wasifu, sivyo ilivyosifika
Mwanzo ili *ashirafu*, ya kutumai vuuka
Ndipo watu kwa *sufufu*, kundini 'kaunganika
Kwa kutaraji kufika!

Bali kumbe njia chafu, nayo ngumu kupitika
Ina machaka ya khofu, na *bedui* wanobaka
Dhiki kupita hafifu, salama 'kasalimika
Nasi twataka kufika!

Vivyo njia si nyoofu, imepanda na kushuka
Na majira yakalifu, si ya jua ni masika
Wengi safari si kufu, japokuwa twaitaka
Tusisite tutafika!

Tuwe watumainifu, na sio kutamauka
Japo kuna makosefu, sisi hatujakoseka
Tuukabili urefu, polepole si haraka
Naamini tutafika!

N'na Kwetu: Sauti ya Mgeni Ugenini

MWANYWAJE MCHUZI MWANZO?

MSAMIATI

i	iko
amali	vitendo
enzeli	zamani
mutende	mufanye
hawali	hawakuwa
mvyele	mzazi
kujirikwe	kutokea kwake
kushumigilwe	kusifiwa
Mama Ntilile	Mama Ntilie
fiili	kitendo
lifulile	lifurike
upotole	upotofu
nitongole	niseme, niongee
wachiria	unachirizika, unatiririka
ja	kama
pasu za vidole	mipaka ya vidole
vyereje/vyawaje	inakuwaje/kwa nini
ndwele	maradhi
mwendo wa azali	mwendo wa kale
taire	kiitikio cha uganga, pepo

Dunia *i* vile vile, ilivyokuwa *enzeli*
Bali watu sio wale, kwa kauli na *amali*
Na mageuzi ya tele, yazuwayo masuali
Mwanywaje mchuzi mbele, ndipo mukaula wali?

Si kwa shindo na kelele, bali swali lende mbali
Liende hadi Mkele, na Msuka liwasili
Kwenu mujazao tele, mukanywa kwa mabakuli
Kwa nini *mutende* vile, musitoweye na wali?

Lingawa la zama zile, *kujirikwe* tendo hili
Wanywaji *hawali* tele, wesha mchuzi awali
Leo mwana na *mvyele*, wana pawa mbili mbili
Mwaona *kushumigilwe*, kuula mkavu wali?

Mohammed Khelef Ghassani

Hata *Mama Ntilile*, hii ni yake *fiili*
Wote wendaji wa kule, kwanza hunyweshwa vikali
Chuzi hadi *lifulile*, ndipo sahani ya pili
Vyereje na *upotole*, mchuzi mbele ya wali?

Kivilivyo *nitongole*, mchuzi juu ya wali
Tonge kiganjani tele, *wachiria ja* asali
Kwenye *pasu za vidole*, inakupita samli
Vyawaje leo musile, unao mchuzi wali?

Kufanya kinyume-mbele, pacha kuwa mbali mbali
Ni mila ama ni *ndwele*, au *mwendo wa azali*?
Nawapigeni *taire*, jamaa museme kweli
Kwa nini mchuzi mbele, ndipo kisha mule wali?

JUA KALI LA LAILI

MSAMIATI	
laili	usiku
zeme	baridi kali
hari	joto kali
kukithiri	kuzidi
yakaamili	yakabeba jukumu
twatetema	tunatetemeka
hako	hakuna
alo	aliye na
nahari	mchana
ambari kawa fujari	kheri ikawa shari
tukamdhukuri	tukamtaja
hatulebu	hatulitaki
usha	ondosha
utitiri	viroboto vya kuku
akheri	bora zaidi

Ilikuwa ni *laili*, yenye zeme sio hari
Hewa ilikuwa tuli, na baridi *kukithiri*
Nasi tu chini ya dari, *twatetema* hirihiri!
Ndipo hapo likajiri, jua hili la laili

Jua kali la *laili*, hapo ndipo *likajiri*
Majimbi *yakaamili*, kuwika pasi tayari
Wasalio wakasali, 'kidhani alfajiri
Hako alo na habari, hadi twaihisi *hari*

Tulipoihisi hari, ndipo 'kapata habari
Kwamba jua limejiri, la usiku si *nahari*
Ikapenya kwenye *dari*, mialeye 'kashamiri
Baridi *ikahajiri*, ikatupasha vizuri

Ikatupasha vizuri, miale ilipojiri
Tukashukuru Qahari, kwa yake hii nadhari
Ni zake yeye amri, za baridi na za hari
Bali lisiwe ni zuri, jua likatuathiri

Mohammed Khelef Ghassani

Jua likatuathiri, tulilodhani ni zuri
Likaleta kali hari, *ambari 'kawa fujari*
Joto tele kwenye dari, na majasho chirichiri
Magonjwa yakashamiri, kwa huo wingi wa hari

Kwa huo wingi wa hari, magonjwa yakashamiri
Jua likawa hatari, upele na *utitiri*
Tukaona ni akheri, baridi na zake shari
Mungu tukamdhukuri, ewe Rabbi usha hari

Ewe Rabbi *usha* hari, Mungu tukamdhukuri
Nyumba isiwe tanuri, tukaokwa kwelikweli
Kabla ya alfajiri, jua lifunge safari
Jua hili la laili, *hatulebu* kali

N'na Kwetu: Sauti ya Mgeni Ugenini

TAUSI U KIFUNGONI

MSAMIATI	
zimemetazo	zinazong'ara sana
sampuli	aina
launi	rangi
furifuri	tele, nyingi sana
laili na nahari	usiku na mchana

U mzuri kwa umbolo, wapendeza kwa sifazo
Una lile litakwalo, na zile zote zilizo
Umepewa umbo hilo, na rangi *zimemetazo*
Tafauti ya rangizo, ndiyo sifa na pambolo

Launi za *sampuli*, zapamba muili wako
Nyeusi, nyeusi kweli, nyeupe, nyekundu ziko
Hiyo ndiyo yako hali, rangi za mchanganyiko
Lavutia pambo lako, tausi juwa ukweli

Si pekee zinasazo, rangi za muili wako
Bali hatua wendazo, kwenye yako miondoko
Staili upangazo, za aina peke yako
Za thamani nyendo zako, na moyoni ni pumbazo

Pamoja nayo mwendani, tausi nasikitika
Umefungika tunduni, wapenyezewa nafaka
Tembeazo ni za ndani, nje huthubutu toka
Tausi unasifika, uhuru huutamani?

Njozi njema uotazo, uwapo usingizini
Moyoni zipumbazazo, na kutia tumaini
Bali naona tatizo, tausi u kifungoni
Ukiwa kizuizini, zitatimuje ndotozo?

Uzuriwo wa *launi*, na sifazo *furifuri*
Na huku bado u ndani, kwa *laili na nahari*
Huko huru kwa yakini, na wala huna hiari
Kwani hutungi nadhari, utoke humo tunduni?

Mohammed Khelef Ghassani

HAKUCHOKESHI KUPATA

MSAMIATI	
janna	pepo
adili	uadilifu

Waja kila tukipata, hutaka tena na tena, kushinda vile vya jana
Cha jana tunakificha, chumbani kikajazana, na kufuli tukabana
Twataka ya kuyapata, hata yasopatikana, madhali tunayaona
Na wala hatutasita, lau twakabidhiwa *janna*, bado tutataka tena
Hatuchoki na kupata!

Uchao tunatafuta, si usiku si mchana, si wazee si vijana
Hatuwachi kufuata, tuonayo ya maana, japo yawe mbali sana
Tunahiyari kusota, na migongo kupindana, hadi yamepatikana
Na hata tukiyapata, bado kiu hutubana, sababu twataka tena
Hatukinai kupata!

Chuki yetu si kupata, twachukia kugawana, kile kinopatikana
Mgawo una matata, kibiru na kuvutana, na wengine kupunjana
Sababu tukishapata, huwa pazuka mabwana, mithali yao hapana
Hapo ndipo pa kuteta, mabwana kugawiyana, kisha wakataka tena
Hatuteti kwa kupata!

Mabwana wanakeketa, kwa meno makali sana, kila linopatikana
Mapato wayakokota, kisha wanapongezana, kwa mikono kupeana
Siye tuliotafuta, tuinukapo kunena, huambiwa twatukana
Na kidogo tukipata, sherehe huundiana, nacho wakitaka tena
Hawachoki na kupata!

Wanatufanya kujuta, na chuki kuundiana, na huku twafarakana
Nako huku kutafuta, watafutaji twaona, kwamba hakuna maana
Sababu tukishapata, *adili* hukosekana, kwa madenda kurovyana
Basi ni bora kusita, waroho tukawaona, kipi watataka tena?
Watafute pa kupata!

Ama ni kuwakung'uta, kundini kutowaona, wajifanyao mabwana
Kundi likishatakata, tuanze shirikiana, nasi twaaminiana
Kwa hivi tunapopata, kihaki tutagawana, wala sio kupunjana
Yaweza kumeremeta, nchi ikawa na jina, tusirudi nyuma tena
Kwa sababu tumepata!

PENDO HASHUO

MSAMIATI	
magando	hali ya kujitanua kama kaa
lio	kilio
matendo ya mwao	matendo yenye sifa kubwa
dawamu	milele
tepetevu	lililogea
shaamu	hamu kubwa
shira	sukari ya kupika
leneye	lienee
tuo	kituo, utulivu

Raha ya pendo
Raha ya pendo hashuo, ndiyo siriye hakika
Sio *magando*
Sio magando na *lio*, kulilia kugandika
Bali matendo
Bali *matendo ya mwao*, ya tuo na kuhashukwa
Roho ya pendo hashuo!

Mwiko kudumu
Mwiko kudumu *dawamu*, pendo lilo tepetevu
Halina tamu
Halina tamu *shaamu*, sio pevu sio bivu
Bila hatamu
Bila hatamu adhimu, pendo halina werevu
Hatamuye ni hashuo!

Lirovywe shira
Lirovywe shira *leneye*, na chumvi ya kutekenya
Na ya dhadhura
Ya maadhura ingiye, ya kufyonza na kunyonya
Pendo duara
Pendo duara lingiye, si kukaa ukafyonya
Na kibaliche hashuo!

Mohammed Khelef Ghassani

Pendo hemuko
Pendo hemuko hakika, hemuko la kuhemwukwa
Si fadhaiko
Si fadhaiko na shaka, ya kuyakana matakwa
Pendo mwamko
Pendo mwamko kwamka, na kung'anga'ana kutakwa
Kutakwa ni kwa hashuo!

Bila hashuo
Bila hashuo hupwaya, likashindwa kujikweza
Halina tuo
Halina tuo na haya, hubaki jining`iniza
Mara mbio
Mara mbio lakimbiya, ikabaki kufukuza
Kumbe dawa ni hashuo!

PEYA VIATU VIWILI

MSAMIATI	
jamali	nzuri
kinaya	hali ya kukinai
shii	chini
guu moya	mguu mmoja
adili	uadilifu, maadili
kimoya	kimoja
tuwambe	tuwaambie
lambwa	linaambiwa
kwawa	kunakuwa
badali	badala yake
yawaojea	inawageukia

Hii dunia si mbaya, ingawa sio *jamali*
Wala haina *kinaya*, japokuwa si asali
Wakaazi wa dunia, ndio wabaya wa kweli
Peya viatu viwili, wao wavaa kimoya

Wao wavaa kimoya, na kukiwacha cha pili
Wakataa wa kulia, wa kushoto wakubali
Na bado watudhania, *tuwambe* wana akili
Ndio upumbavu kweli, kwenda *shii guu moya*

Kwenda shii guu moya, ni kinyume cha *adili*
Ni kwa kuonewa haya, kusiitwe ni halali
Kimoya kujivalia, nini kama si fedhuli?
Ndiko maguu kudhili, na kuzinga kuumia

Ni kuzinga kuumia, na za kusudi ajali
Hata huko kutembea, *kwawa* ni adhabu kali
Guu moya kwenye njia, na majanini la pili
Kama wabovu wa hali, wenda wakichechemea

Mohammed Khelef Ghassani

Mwendo wa kuchechemea, ndio wendao *badali*
Safari *yawaojea*, hawajafika pahali
Maguu yashazowea, kuvaa peya kamili
Huu ndio mushikeli, wa kukivaa kimoya

Muliovaa kimoya, mwapaswa kujisaili
Japo la kujitakia, lambwa halina wakili
Mimi nitawaambia, kwamba muvae viwili
Musizingeni muhali, matende kujiombea

NCHINGWA NDIMINGWA

MSAMIATI	
nchingwa	nchi ya watu
ndimingwa	ndimi za watu, lugha za watu
usotoka	usiyoweza kutoka
ungewana	hata kama utapigana

Hasara kwenda *nchingwa*, *ndimingwa* usizinene
Wajikuta kunatingwa, wakonda japo mnene
Kwenye mazonge wazongwa, usoni haya uone
Mara yazuka mengine, kosa huna, ukafungwa

Wafungwa pasi na kosa, kosalo ndimingwa huna
Huwezi hata dodosa, si kusoma si kunena
Wangia kwenye mikasa, *usotoka ungewana*
Hukwisha yako mahana, kama kinda lilotoswa

Kama kinda ukanywea, lilowachwa na mama'ke
Mdomo unakujaa, ungependa ufumbuke
Lakini una fadhaa, wacha macho yakutoke
Waomba umalizike, ama muda ungepaa!

Watamani wako muda, wenda haraka nawishe
Kwako ni shida kwa shida, tafrani na kasheshe
Hujui ni ipi mada, utake uianzishe
Ni lipi likutatushe, kukutoa kwenye shida?

Inapokufika shida, nawe huna zao ndimi
Yawa ni kubwa mashaka, haukufai usomi
Mara chini waanguka, kisha juu husimami
Ila ukiwa na ndimi, mengi yanakuepuka

Mohammed Khelef Ghassani

NYUMBANI OO NYUMBANI

MSAMIATI	
shukuki	jambo la wasiwasi
nikuaka	nikaondoka
hapumzika	nikapumzika
ndimi	ni mimi
naungulika	ninaungua ndani kwa ndani
Jarumani	Ujerumani
'sinikhini	usinifanyie khiyana
ukanipoka	ukaninyang'anya

Mawazo oo mawazo, akili umeishika
Si mchezo si mchezo, ni *shukuki* na mashaka
Tulizo wapi tulizo, likaja hapumzika?

Nyumbani oo nyumbani, kwetu ninakukumbuka
Gizani humu gizani, machozi yamiminika
Kwa nini hivi kwa nini, kwetu miye *nikauka*?

Ukiwa oo ukiwa, guo lilonigubika
Wauwa huu wauwa, na punde utanizika
Lau kuwa lau kuwa, naweza kuuepuka

Mpweke oo mpweke, *ndimi* mwana kupwekeka
Mvuke huo mvuke, tumboni *naungulika*
Kinitoke kinitoke, kilio hakitapika

Jarumani Jarumani, kwa nini ukanishika?
Una nini una nini, Zenji kilichokoseka?
Laitani laitani, majutoni naanguka

Tumaini tumaini, nakuita niitika
Moyoni mwangu moyoni, pazinge pa kujiweka
Sinikhini sinikhini, subira ukanipoka

KALAMU ZIRANDE MOTE

MSAMIATI

ziinene	ziiseme
ziyanene	ziyaseme
'sitwae	zisichukuwe
ukurutu	upele wa harara

Kalamu zirande mote, ziufuate ukweli, ziuone
Zichupe seng'enge zote, ziijuwe vyema hali, *ziinene*
Ziyanene yote yote, dunia kuyamba kweli, pasi pengine
Zisiandike kinyume!

Kalamu ziyasikize, yasemwayo barazani, ufisadi
Ufisadi zichunguze, zione mkweli nani, si kuwadi
Ukuwadi zikemeze, 'sisikike hadharani, kwa juhudi
Zisitutelekeze!

Kalamu zimtambuwe, kila mramba viatu, zisimjali
Kwake zisitegemee, kupata ukweli katu, hilo muhali
Habari zake *'sitwae*, ni chafu za ukurutu, hazina kweli
Kalamu zizinge zao!

MWENYE GIMBA

MSAMIATI	
gimba	kifua
yu	ni
jimbi	jogoo
hatambiwa	hawezi kutambiwa
shambi	zamu ya kucheza
numbi	mzembe
dumbi	vumbi

Mwenye *gimba* hajigambi, hungoja akagambiwa
Ajigambae *yu* vumbi, mpeperushwa na hewa
Akajiona yu jimbi, yu kiyai chalaliwa

Mwenye matambo hatambi, japo naye hatambiwa
Kutamba kwawa ni dhambi, dhambi isosamehewa
Hatambi kwenye ukumbi, kwa kutaka ogopewa

Dume kweli hawi *numbi*, mlaji vya kusaziwa
Huhiyari piga kambi, mawindo akanyakuwa
Zijapo zamu za shambi, yeye huwa keshatowa

Agambapo mjigambi, huwa yuajishauwa
Ni bure yu sakubimbi, mtaka yasiyokuwa
Ajigambaye yu dumbi, mpeperushwa na hewa

'SICHAME AGO

MSAMIATI

'sichame	usihame, usiwache
ago	dago, makaazi ya wavuvi wa msimu
kucha	kuogopa
ndiya	njiya
yewa mabuma mananu	yalikuwa mapigano makubwa
akhi	ndugu
msi	asiyekuwa na
numonumo	kutangatanga
tuwamo	tumo

Ndilo jigambo la kwao, mja *kucha chama ago*
Ajuwaye lilo lao, hal'achi lingawa zigo
Palipo pao ni pao, pangakuwa penye gogo
'Tayachamaje magua, na machumi yangalipo?

'Sichame *ndiya* ya kwenu, kuno iliyokuleta
Yewa mabuma mananu, yakapita ya kupita
Kidungu, michi na vinu, na mitwango na kupeta
Ndimo tulimokulia, akhi yangu ndimo mwetu

Ni mtumwa msi kwao, na ugeni ni madhila
Waulize watangao, was'o chago ya kulala
Miye nawe sio hao, sifa kwa Mola Taala
Tuna kwetu, kwetu hasa, tuitako 'kaitikwa!

Mwendaji tenzi na omo, ngamani atarejea
Nasi ingawa *tuwamo*, safarini kwenye njia
Hili letu numonumo, si jambo la kubakia
Kuna siku litakwisha, turudi agoni kwetu

Mohammed Khelef Ghassani

MIMI WAKO

MSAMIATI
hiwa	nikiwa
ela	isipokuwa

Ni wako miye ni wako, kati ya wote wengine
Ni wako uukeshapo, usingizi 'siuone
Ni wako unyamazapo, kimyani usinong'one
Ni wako hapa nilipo, na hata *hiwa* kwengine

Ni miye sikio lako, mdomowo unenapo
Ni miye mdomo wako, sikiolo lifumbapo
Na ni miye nuru yako, pale giza litandapo
Nami ndiye guo lako, pale baridi ijapo

Basi wako mimi wako, kwa yote yale yawayo
Ni miye kicheko chako, japo na chako kiliyo
Miye ndiye raha yako, bali ndiye na shidayo
Tokea kale ni wako, ela sijaanza leo

KIOJA SIKIHITAJI

MSAMIATI	
lionekwalo	linaloonekana
l'onjwalo	linaloonjwa
liwazwalo	linalowazwa

Jicho u mtazamaji, tazama litazamwalo
Na lau u muonaji, lione *lionekwalo*
Usiwe mchunguzaji, kwa hata lichunguzwalo
Sitaki utende hilo, kioja sikihitaji

Wewe pua mnusaji, basi nusa linuswalo
Kama u mpitishaji, lipitishe lipitalo
Endapo u mvutaji, hewa ndio iwe hilo
Kinyume cha jambo hilo, ni kioja sihitaji

Ulimi u muonjaji, uonje kila l'onjwalo
Walau u mnenaji, linene linenekalo
Usiwe mtukanaji, kwa hata litukanwalo
Siku ukitenda hilo, ni kioja sihitaji

Moyo u muungamaji, ungama liungamwalo
Hata iwe mpendaji, upende lipendekalo
Na sio uchukiaji, kwa hata lichukiwalo
Chuki lisiwe tendolo, ni kioja sihitaji

Akili u muwazaji, nawe waza liwazwalo
Wewe ndiwe mtumaji, nitume litumikalo
Siutaki ufujaji, wa kutenda lilo silo
Nataka lililo ndilo, vioja sivihitaji

WEZEKA

MSAMIATI
lisilokhinika	lisilofanyika khiyana
kilishajisweka	kilishajisakamisha
wakimwani	unakasirika kwa nini
yageleka	inapotea

Wakimwani, ukipapatika?
Warapani, ukichacharika?
Wasubirini, kisichokufika?
Watamani, kisotamanika
Watumaini, cha kutamauka
Basi kiumbe we'
Hebu wezeka
Utasumbuka!

Wakopeani, kisicholipika?
Wakwendeani, kusikokwendeka?
Watakani, kisichotakika?
Waamini, kis'oaminika
Yako imani, bure *yageleka*
Basi kiumbe we'
Hebu shuarika
Utaadhirika!

Wanyanyuani, kisichonyanyuka?
Wapendani, kisichopendeka?
Wapaliliani, kis'onawirika?
Kijua kichwani, kuchwa waumuka
Taabani, umesawijika
Basi kiumbe we'
Hebu ridhika,
Utakashifika!

Watiani, kisichochopoka?
Waoshani, kisichokauka?
Wakilaani, kisicholaanika?
Najuwa moyoni, kilichojiweka
Kazi kama nini, kuja kuondoka
Basi kiumbe we'
Hebu enzika,
Utataabika!

Wachekeani, kisichochekeka?
Wakiitani, kisichoitika?
Wakiotani, kisichopatika?
Na tangu zamani, si chako hakika
Kwa zako tamani, utatilifika
Basi kiumbe we'
Hebu tosheka
Utaumbuka!

Wakianzani, kisomalizika?
Wakivutani, kisichovutika?
Wakidhani, kisichodhanika?
Ingawa rohoni, kilishajisweka
Na yako thamani, kutwa yaondoka
Basi kiumbe we'
Hebu makinika
Utakoseka!

Wachuchumiani, usipopafika?
Wapakaliani, pasipokalika?
Tusemeni, kinachosemeka?
Uamini, cha kuaminika
'Sijikhini, kwa lisilokhinika
Basi kiumbe we'
Hebu pumzika
Utachoka!

NDIVYO WALIVYO

MSAMIATI	
wadhilika	wanapata tabu
mahana	balaa
linalokubwika	jambo linalokuwa kubwa
linalodogoka	jambo linalokuwa dogo
msinacho hwamba ana	aliyekuwa hana husema anacho
paukwa pakawa	panahamwa panahamiwa

Wakihitaji kucheka, hujifanya wamenuna
Nyuso zao hukunjika, na meno kujitafuna
Kumbe nyoyo zawaruka, wala makazi hazina
Rohoni wapongezana, machoni chozi latoka

Watakalo kutendeka, ndio husema hapana
Na kutia patashika, ya ndovu kumla mwana
Kumbe kwalo *wadhilika*, lisipotendwa huguna
Wana makubwa *mahana*, ya mtu kumahanika

Watamanipo kutoka, miguu hupakatana
Husema nje kwanuka, hawataki kukuona
Kumbe mate yawatoka, na jicho tuo halina
Hata mdomo 'kinena, bado dhana kufichika

Lile *linalokubwika*, kwao wao dogo sana
Bali *linalodogoka*, walifanya la maana
Mwenye nacho hukanuka, *msinacho hwamba ana*
Neno kinyume cha dhana, kwao linafahamika

Na wala si malaika, japo ujini hawana
Bali kwao ni khulika, si wigo wa kuigana
Mzazi akiondoka, tabia hurithi mwana
Paukwa pakawa tena, bali hayajageuka

N'na Kwetu: Sauti ya Mgeni Ugenini

MAPENZI NIKUPENDAYO

MSAMIATI	
sitakukhalifu	sitakukatalia
watwani	nchi
twaa	chukua
sitakukhini	sitakufanyia khiyana
biladi	mji

Mapenzi nikupendayo, nchi yangu Zinjibari
Sitampenda mwenzio, na wala siko tayari

Mapenzi nikupendayo, nchi yangu ya uzawa
Kwa mwengine siwi nayo, na wala haitakuwa

Mapenzi nikupendayo, ewe taifa tukufu
Hatazuka mfanowo, wala *sitakukhalifu*

Mapenzi nikupendayo, dola yangu Zanzibar
Yang'ara kama kioo, wala hayatachakaa

Mapenzi nikupendayo, *watwani* wangu watwani
Twaa yote nilonayo, na wala *sitakukhini*

Mapenzi nikupendayo, *biladi* yangu biladi
'Takupenda kila leo, na daima yatazidi

Mohammed Khelef Ghassani

MLA LEO MLA NINI?

MSAMIATI	
kigayeni	kwenye chungu au sahani iliyovunjika
shebeduo	maringo yasiyokuwa na maana
dovuo	mate yanayomtoka mtu akilala
kalani	amekula nini

Kweli mla mla leo, lakini alaye nini?
Mla hata makohoo, na makombo *kigayeni*?
Mla hata masalio, na matapishi jaani?
Naye huyo mla nini, hata kama ala leo?

Hata kama ala leo, mchana ama jioni
Malaji yawapo hayo, la kujisifu ni nini?
Vundo hilo yanukayo, yampitaje kooni?
Naye huyo mla nini, *shebeduo* na hashuo?

Kutufanyia hashuo, zogo hatusikizani
Kumbe karamba *dovuo*, litokalo mdomoni
Na ndiyo ajisifuyo, malaji malaji gani?
Muulizeni kalani, hajawaona walao?

Hajawaona walao, akajuwa kula nini?
Walao wavijuwao, vyakula vyenye thamani
Vilopikwa na ambao, wapishi wa tamaduni
Mlaji leo wa shani, shuruti ale yaliyo

LINGEKUWA LA KUJUWA

MSAMIATI	
nikakiabiri	nikakipanda
mapeni	pesa
maakuli	chakula
haepuka	nikaepuka
haamili	nikabeba
halekuwa	halikuwa
yena	yalikuwa na
nedhani	nilidhani
ihajiri	ihame
rijali	mwanamme
zikatwawa	zikachukuliwa
kughairi	kukataa jambo baada ya kulikubali
sitawa	sitakuwa
shoti	shuruti, lazima

Laitani ningajuwa, ni hii ndio safari
Tiketi 'singenunuwa, kwanza ningajishauri
Kamwe 'singeliamuwa, chombo *nikakiabiri*

Lingekuwa la kujuwa, kwamba nendako ku mbali
Akiba ningachukuwa, *mapeni* na *maakuli*
Haepuka kuishiwa, nisijafika mahali

Ningajuwa ningajuwa, njia ina majangili
Misafara huvamiwa, *zikatwawa* zote mali
Bunduki ninganunuwa, na upanga *haamili*

Halekuwa la kujuwa, kupita kwenye nadhari
Kwamba niliyoamua, *yena* ugumu safari
Kufumba na kufumbuwa, *nedhani* ningewasili

Bali madhali ya kuwa, nishaianza safari
Japokuwa sikujuwa, ugumuwe na hatari
Kurudi havitakuwa, naiandama kwa ari

Mohammed Khelef Ghassani

Lolote litalokuwa, njiani litalojiri
Nitalipiga kifuwa, nipambane kijasiri
Pindu nitalipinduwa, ama roho *ihajiri*

Kwa hapa nishapokuwa, siwazii *kughairi*
Kurudi nyuma si dawa, hivyo *sitawa* rijali
Rijali akiamuwa, *shoti* itimu dhamiri

MWAMVALIA NANI?

MSAMIATI	
nawauza	nawauliza
shoti	sharti
mabanati	wanawake
nijuvyani	nifahamisheni
vitopu	nguo fupi za juu za wanawake
vimini	nguo fupi za chini za wanawake
netini	kwenye mtandao wa intaneti
yayo kwa yayo	hayo hayo
viereje	imekuwaje, kwa nini
wendavye	unakwenda zake
yambwe	iambiwe, isemwe
thamma	kisha (kiapo)
jojeyo	inda
mwamjojeya	munamfanyia inda

Nawauza muvaao, hijabu za Ramadhani
Mashungi muyashushao, *shoti* hamuonekani
Wachaji wa leo leo, *mabanati* wa peponi
Ya nani mavazi hayo, hebu nami *nijuvyani*!?

Binti niwauzao, wajijua kwa yakini
Vikumbo tupiganao, mwaka mzima njiani
Ya wazi maungo yao, kwa *vitopu* na *vimini*
Na mapicha watumao, wa wazi humu *netini*!

Mwaka mzima ambao, watembea mitaani
'Mewakaba zao nguo, zimeganda miilini
Viereje hivi leo, mwazamia hijabuni
Ya nani hijabu hiyo, kwa siku za Ramadhani?

Kama mwezi ndio huo, zake siku thalathini
Punde *twawa* hatunao, *wendavye* hatuuoni
Ni vipi heshima nayo, ni hadi tena mwakani?
Na ikiwa kama siyo, hijabu mwajitandani?

Mohammed Khelef Ghassani

Naona *yayo kwa yayo*, mufanyayo ni utani
Ikiwa munamo nyoyo, sitara hamuamini
Ikija saumu mbiyo, ndipo mwenda kabatini
Mwakumbuka shungi leo, ndio *yambwe* ni imani?

Hiyo siyo *thamma* siyo, dada zangu si imani
Na wala hishima siyo, kwa mwezi wa Ramadhani
Hilo lenu ni *jojeyo*, *mwamjojeya* Manani
Lau imani munayo, kila siku ivaeni!

WANANGU NISAMEHENI

MSAMIATI	
naweta	ninawaita
hiivuta	nikiivuta
hawang'ozoa	nikawang'oa kwa nguvu
nili hitafuta	nilikuwa nikitafuta
mukanikhini	mukanifanyia khiyana
mukanibuta	mukanipiga

Wanangu leo naweta, haraka nifikieni
Naweta hali 'metota, jasho mwangu maungoni
Usiku huu 'meota, mambo yanila moyoni
Na fikira hiivuta
Khofu huwa yanipata
Lipi lililonipata, nikawang'oa nyumbani?

Nyumbani mulishaota, mizizi 'kazama chini
Nikaja nikawachota, *hawang'ozoa* kwa kani
Kisha hapa hawaleta, maisha ya ugenini
Kipi nili hitafuta?
Nanyi kipi mutapata?
Nakhofu kuja kujuta, nikangia lawamani

La lawama na kujuta, nikifika uzeeni
Nanyi mukaja nikuta, sikutenda la thamani
Kisha mukanikung'uta, kwa swali la "kwa nini"
Ndilo ninaloliota
Kwalo moyo wanipwita
Jawabu nalitafuta, ninataka niwapeni

Ni kweli niliwaita, mumetulia nyumbani
Ni kweli niliwavuta, munif'ate ugenini
Ni kweli nilitafuta, chema nilichokidhani
Kwamba mungalikipata
Bila ya kusitasita
Basi musijenisuta, imani *mukanikhini*!

Mohammed Khelef Ghassani

Musije mukanisuta, wanangu nifahamuni
Musije *mukanibuta*, nishakuwa kaburini
Musije kuniburuta, mabaya mukanidhani
Ya kheri nalotafuta
Wanangu mutayapata
Ila hata mukikosa, wanangu nisameheni!

SIHARIBU KISU CHANGU

MSAMIATI	
hamkosea	nikamkosea
hajichafuwa	nikajichafuwa

Sitazisha nguvu zangu, kwenye usasi wa ngawa
Kupoteza muda wangu, hali vyema natambuwa
Siharibu kisu changu, kwa nyama asiyeliwa!

Siharibu kisu changu, kwa nyama asiyeliwa
Hamkosea Muungu, na miye *hajichafuwa*
Mwisho wa pirika zangu, hakuna litalokuwa!

Mwisho wa pirika zangu, hakuna jambo la kuwa
Ila kujipa machungu, mwenyewe kujiumbuwa
Naheshimu kisu changu, hakiwezi chinja ngawa!

Naheshimu kisu changu, sitaki kukichafuwa
Ngawa si masasi yangu, msasi ninojijuwa
Nawaachia wenzangu, wasasi wa vis'oliwa!

KULIKUMBA JINI

MSAMIATI
panganikwe	pangani kwake, kwenye makaazi ya jini
hamwamba	nikamuambia
hekanuka	hakukataa
hekaidi	hakufanya ukaidi
kanamba	akaniambia
mbeja	mpenzi, mwandani

Utumwa naliopewa, nende kwa jini nifike
Hamshike sawasawa, nimfunge afungike
Ashindwe jipapatuwa, chupani nimfundike
Kisha nende *panganikwe*, silisili kumtia

Na vifaa nikapewa, na nyenzo za uhakika
Makombe hazinguliwa, ya kunywa na ya kupaka
Na kafara hasomewa, na hirizi hajivika
Alipo nikamfika, lengo kwenda mchukuwa

Halikuta kubwa jini, lisilo mfano wake
Tangu juu hadi chini, siuoni mwisho wake
Katikati msituni, 'meketi kitini pake
Bali nisitetemeke, *nili* nikijiamini

Havitoa viapio, sauti ya kushituka
Hamwamba: "Hima njoo, na maguuni anguka!
Ela sijesema nyoo, mdomo 'sijefumbuka!"
Naye wala *hekanuka*, *hekaidi* ninenayo!

Hali kapinda magoti, na u chini uso wake
Kwayo nyepesi sauti, na nzuri ladha yake
Kanamba: "Sikaze nati, nitume nikatumike!"
Nusura chozi litoke, kwa huruma na laiti

N'na Kwetu: Sauti ya Mgeni Ugenini

Nikawa swahibu yake, hajikuta aniteka
Kama mtu na mwenzake, tulozoeana myaka
Yalokuwa dhidi yake, yote yakanitoweka
Naye kwangu kadhalika, nikawa ni mwenza wake

Kwetu watu wakangoja, majibu niyapeleke
Nirudi nivikwe koja, shujaa nieleweke
Zenda saa siku zaja, neno langu 'sisikike
'Lotumwa nikamshike, 'mekuwa wangu mbeja!

Mohammed Khelef Ghassani

U WAPI FURAHA?

MSAMIATI	
hu	wewe si
dawamu	milele
ukimuhasimu	ukamkataa
kunijiria	kunijia

Ninakujua furaha, *hu* mja wa kusalia
Hu mja unayekaa, daima ukabakia
Huja mara ukangia, na mara ukapotea
Lakini hebu rejea!

Ajabu ya mwanadamu, wewe kukupigania
Uwe wake wa *dawamu*, uwe kwake wabakia
Hata *ukimuhasimu*, 'kabakiwa na hisia
Furaha hukulilia!

Nami mja natamani, siku ya kunirejea
Ya kuwa mwangu moyoni , furaha 'kanienea
Ungakuwa na imani, furaha nakuimbia
Nakuomba nifikia!

Nifikia nakuita, furaha *kunijiria*
Lau nami nakupata, haifaidi dunia
Kukesha kwangu kujuta, nikapunguwa kulia
Furaha ee furaha!

MENGINE SIYAULIZE

MSAMIATI	
yakuzimbuwe	yakusababishie

Mengine 'siyaulize, majibuye huyawezi
Yatakuja yakulize, *yakuzumbuwe* maradhi
Afadhali yanyamaze, bure usijipe kazi
Jibu lisilokuridhi, sualile 'siulize

Afadhali yanyamaze, uepuke ngumu kazi
Moyowo uulemaze, 'siubebeshe majonzi
Mwenyewe yapeleleze, yasigeuke maudhi
Jibu usiloliridhi, sualile 'siulize

Mwenyewe yapeleleze, wala uwe huulizi
Mwenyewe jitosheleze, 'sifanye wengine ngazi
Wacha wasikuumize, kwa majibu ya maudhi
Jibu lisilokuridhi, sualile 'siulize!

Mohammed Khelef Ghassani

HUKUMU YA MJA

MSAMIATI

vukele	vuke lake
papale	pale pale
piche	nyuma
humziwanda	humzunguka
usonipe	usoni pake
thumma	kisha (kiapo)
ghunaye	sauti yake

Hukumu ya mwanadamu, kwa mwanadamu mwenziwe
Nafsini kama sumu, na kichwani kama jiwe
Kama chuma kwa ugumu, na dhoruba upepowe
Likapozwa lisipowe, jotole huwa ladumu

Huwa ladumu jotole, mja kwa mja mwenziwe
Ladumu nalo *vukele*, ndani ya moyo wenyewe
Vukuto hujaa tele, damu 'kahisi motowe
Likishuka mshukowe, donda hubaki *papale*

Hubaki papale donda, na daima bichi liwe
Hata mbele akienda, mja *piche* 'sikujuwe
Hukumu *humziwanda*, chini; juu na mbeleye
Nayo yale manenoye, usonipe humtanda

Humtanda usonipe, neno la mja mwenziwe
Furahaye limkope, asilipwe maishaye
Thumma machozi limpe, yamwagike yaeneye
Usingizi ukimbiye, lisiwepo hata lepe

Hata lepe lisiwepo, la usingizi lipaye
Hata jicho ufumbapo, wasikia manenoye
Yapapo kila wendapo, hukumu kali ghunaye
Lilobaki mwelekee, Allah ndiye Mola wako!

MAMBO YAKIHARIBIKA

MSAMIATI	
lawa	linakuwa
kukung'ozoka	kukutoka kwa ghafla
kukorofika	kuleta ukorofi
busarazo	busara zako
kupatika/kupatikana	kupatwa na matatizo
kupuma	kuvuta pumzi kwa nguvu

Siku ya kuharibika, mambo yakenda mrama
Kila kitu unoshika, hachendi mbele hukwama
Kila unalotamka, *lawa* baya japo jema
Wabaki jishika tama, mchangani waanguka

Siku ya *kukorofika*, mambo yakutia homa
Maarifa huondoka, hata uwe na hikima
Busarazo hufutika, na akili hukuhama
Huwa huna la kusema, lisilozidisha shaka

Ni siku ya *kupatika*, ya mja *kupatikana*
Jitahidi yakanuka, *yanawe* yakusigina
Huthubutu kuinuka, huthubutu kusimama
Lako weye ni *kupuma*, na moyo *kukung'ozoka*!

Moyo unakung'ozoka, mizizi na lake shina
Na roho ikakuruka, pumzi ukawa huna
Mambo yakibadilika, kila jambo hupindana
Ndipo hapo unaona, huna njia ya kutoka

Mohammed Khelef Ghassani

NACHA KUJA KUGELEKA

MSAMIATI

nacha kuja kugeleka	naogopa kuja kupotea
hawagea	nikawapoteza
hadamirika	nikapotoka
hapinduka	nikapinduka
hiporomoka	nikiporomoka
myega	miti ya kuegemezea kitu kisianguke

Nacha kuja *kugelek*a, *hawagea* na wanangu
Nikaja *hadamirika*, hamezwa na ulimwengu
Na wana wakanitoka, wakawa tena si wangu
Kwa huku 'likojiweka!

Huku nilikojiweka, hawaweka na wa kwangu
Nakucha kutanishika, kunifunge na mapingu
Nishindwe kuchacharika, nizidi muasi Mungu
Niwe mja kukoseka!

Nacha kuja kukoseka, kesho nisikute fungu
Nifikapo kwa Rabbuka, kunipa kitabu changu
Nikayakuta mashaka, yangu miye na wanangu
Pindupindu *hapinduka*!

Nacha kuja kupinduka, mwishoni mwa siku zangu
Nikashindwa kuinuka, sina wangu sina changu
Wote wakanikanuka, si wa ini si wa wengu
Ndipo hataka ondoka!

Ndipo nataka ondoka, nirudi kuliko kwangu
Ambako *hiporomoka*, sitaachwa peke yangu
Kuna *myega* ya kushika, na kuna walio wangu
Huku nacha kugeleka!

WAKUZINGAO

MSAMIATI	
wakuzingao	wakutafutao
akuzingaye	anayekuchokoza
wakuzinga	wanakuziba usione
'tawamba	nitawaambia
ela	bali
akhi	ndugu
zino	ni hizo
msonoko	mkorofi
piche uka mbee wacho	nyuma ondoka, mbele uwepo
hawauki	hawaondoki
yazingwa	inatafutwa
kokochi	nazi changa

Nduguzo wakuzingao, *'tawamba* niwakutapo
'Tawambia habariyo, *akhi* yangu kuwa upo
Kwamba zino dua zao, zakufikia ulipo
Na popote uendapo, wenda na mapenzi yao

Na huyo akuzingaye, kwa shari na chokochoko
Naakome akomaye, kisirani *msonoko*
Najuwe una wenyewe, 'sizinge yasokuwako
'Tampasha yaliyopo, aanguke azimiye

Walosimama mbeleyo, wakuzinga uonacho
Wasikia kwa sikio, *ela* huoni kwa macho
Nasaha yangu nduguyo, *piche uka mbee wacho*
Kaa mbele uwe macho, washindwe wakuzingao

Yazingwa na watakao, kuitwaa nao wapo
Lakini na wenyewao, ilipo nao wa papo
Tangu kokochi si leo, peke hawaiachipo
Wataiona i papo, hawauki kwenda nayo

Mohammed Khelef Ghassani

KIPANDE CHA KURA

MSAMIATI

foleni	mstari wa watu
kijua kichwani	jua kali
isimu haitamka	jina
bukuni	kwenye Daftari la Orodha ya Wakaazi
hakaa	nikakaa
sina sinani	sina chochote
yeli	yalikuwa
nambwa	naambiwa
haanguka	nikaanguka

Asubuhi nalitoka, nikajipanga *foleni*
Nikangoja sikuchoka, hadi kijua kichwani
Hata mbele nikafika, kaniuliza karani:
"Jinalo waitwa nani?" *Isimu* haitamka

Jina langu hatamka: "Fulani bin Fulani"
Mara sheha akaruka: "Unakaa nyumba gani?"
Huyu sheha kwa hakika, mimi naye majirani
Hamwambia: "Matuleni, nawe wapajuwa fika!"

Basi sheha kainuka, akenda mwake *bukuni*
Majina 'limoandika, akasema hanioni
"Si wangu huyu hakika", katangaza hadharani
Myaka yote majirani, bali akanikanuka

Uchungu ukanishika, na majonzi na huzuni
Nikagoma kuondoka, kitako *hakaa* chini
Huku nikiwa nafoka: ""Haki yangu mwanikhini"
Nikaitiwa lakini, mapolisi kunishika

Polisi wakanishika, kwa mateke na magumi
Marungu 'kanitandika, wakanibwaga garini
Huku damu zanitoka, wakanisweka pangoni
Miezi *hakaa* ndani, kura ikamalizika

N'na Kwetu: Sauti ya Mgeni Ugenini

Na hata nilipotoka, nikawa *sina sinani*
Nchini nikaondoka, nikenda ughaibuni
Ela baada ya mwaka, barua kisandukuni
Kwa nasaha inaghani, "Piga kura ukitaka!"

Yeli ajabu hakika, kubwa isiyo kifani
Nchi hii nilofika, hali mimi ni mgeni
Leo hii yanitaka, nami nende kituoni
Ile nchi ya nyumbani, haki iliyonipoka

Basi chini *haanguka*, halia sana kwa kani
Kwetu nikakukumbuka, sheha wangu na foleni
Mateso naloteseka, hadi nikawekwa ndani
Leo hapa ugenini, nambwa: "Kura hii shika!"

Mohammed Khelef Ghassani

MIFUPA YA MUHAJIRINA

MSAMIATI	
muhajirina	wahamiaji
watarazaki	wanatafuta riziki
jahara	waziwazi
nakama	balaa
yapwapo	yanapotoka
ulipoghariki	ulipozama majini
jahara	waziwazi
khatima	mwisho

Maji yamekupwa, fukwe tonge tonge, zimerowana
Mapande ya mafupa, sasa juu kweupeni, twayaona
Ya watu walotupwa, mkondoni, chombo chao kilipozama
Mifupa mipevu mizito, ya wanaume na kinamama
Mifupa michanga ya kitoto, ya vijana na wasichana
Umma ulipoghariki
Kwenye Bahari ya Kati
Wakikimbia hilaki
Na mateso Afrika
Mauaji Arabuni
Na mauti ya Asia
Wengine *watarazaki*, dhana raha za Ulaya!

Kilozama baharini, wahenga walishanena
Kitakuja ufukweni, *jahara* 'taonekana
Ioneni ioneni, mifupa ya *muhajirina*
Imetawanyika, kwenye fukwe za Ulaya
Haikujizika, huko chini ikabakiya
Bali 'metufika, risala kutusomeya
Kauli ya wahamaji
Makwao walokuhama
Kuzikimbia *nakama*
Kudhani wataiona
Siku moja ya neema
Kwao wao, kwa wana wao, kwa mwisho wao!

N'na Kwetu: Sauti ya Mgeni Ugenini

Pale mawimbi makubwa yapigapo, yakazimeza sauti zao
Pale upepo mkali uvumapo, kavibirukiza vyombo vyao
Pale bahari ya giza iwamezapo, mama na watoto wao
Pale mwisho wa kikatili ufikapo, *khatima* ya safari yao
Nasi masikio yetu tuzibapo, tusisikie vyao vilio
Na macho yetu tuyafumbapo, 'sione madhila yao
Ni hapo basi ni hapo
Kufa nao wakataapo
Na ndipo hapo ambapo
Mifupa hii itujiapo, kutusuta, kwenye fukwe za Ulaya!

Kwenye fukwe za Ulaya, kweupeni maji *yapwapo*, mifupa juu yaja
Kwa *ghamidha* na kwa *riya*, yaapa viapo, na majina yajitaja
Muna Juma, muna Moza, muna Raya, muna Asha na Mjaja
Kikongwe miaka sitini, kijana wa ishirini, mtoto mwaka mmoja
Si nambari, ni majina
Ya insani, si ya wanyama
Ni roho, watu zilowatoka
Ni uhai, maisha yalokatika
Ni pumzi, hewa iliyokauka
Mifupa ya muhajirina, ina madeni yadai, yuko wapi mlipaji!?

MIMI JANI

MSAMIATI	
naloanguka	niliyeanguka
hapeperuka	nikapeperuka
kuno	huko ambako
nikighani	nikiimba
jinale	jinale
kigogoche	kigogo chake
shinale	shina lake

Mimi jani mimi jani, mtini *naloanguka*
Asubuhi si jioni, mbichi sijakauka
Kaskazi usidhani, yalikuwa ni masika
Kitawini naling'oka
Kwa pepo *hapeperuka*
Hajiona 'meanguka
Katikati mkondoni!

Nikatuwa mkondoni, maji yakanipeleka
'Kanitupa baharini, mawimbi yakanishika
Kwa mwendo wake wa shani, mbali sasa nimefika
Mbali mno na nyumbani
Ardhi ya ugenini
Jinale Ujarumani
Ambako sijulikani!

Kuno 'sikofahamika, ni jani mimi ni jani
Hadithi naitamka, ya mti wangu nyumbani
Watu wakakusanyika, kusikia nikighani
Hadithi ya wangu mti
Kigogoche na matawi
Na *shinale* na mizizi
Jinale Mzanzibari

UDONGO ULI UMAJI

MSAMIATI	
mvyazi	mzazi
amsharifu	amfanyie mema
kumvyaza	kumzalisha
kiwiye	kifike
kuabiri	kupanda chombo cha usafiri

Mwenye busara mpishi
Katu samaki hakunji
Hali tayari mkavu
Mbichi atamkunja
Amuunge
Amkaange
Amtenge
Sahanini kwa kuliwa

Wa hikima mfinyazi
Udongo huufinyanga
Bado ungali u maji
Mkungu, meko na vyungu
Ndipo huweza viunda
Sababu ukikauka
Ukakakatika
Hautaundika

Mwenye akili *mvyazi*
Mkunga hatamtusi
Mavyazi akiyajuwa
Yangali yamuandama
Atamsifu
Amsharifu
Pajapo tumbo jengine
Apate wa *kumvyaza*

Mohammed Khelef Ghassani

Na aliye msafiri
Haisengenyi bahari
Pasi chombo *kuabiri*
Hungoja chombo *kiwiye*
Nanga chini kiitie
Ndipo hapo kalalama
Kwa kujua yu salama
Salimini nchi kavu

KUJENGA NYUMBA YA MBALI

MSAMIATI
rohoyo	roho yako
nguzoyo	nguzo yako
marijali	wanaume
mapeni	fedha
sambe	usiseme, usidhani
hawena	hakuwa na
wali	walikuwa
shubaka	kabati
juuyo	juu yako

Kujenga nyumba ya mbali, swahibu kwataka moyo
Na subira ya hakika
Kwataka udume kweli, na kuiweza *rohoyo*
Na dhamira kuishika
Umuamini Jalali, sababu ndiye *nguzoyo*
Na kamba is'okatika
Ama hutajenga jengo!

Hutaweza jenga jengo, ikasimama nyumbayo
Pasipo yangu kushika
Kutwa utajaza dongo, kwenye magubi ambayo –
Viambaza vyaanguka
Mwisho lisitimu lengo, uchekwe na wachekao
Na hata wasiocheka
Kuna mifano ya kweli!

Kuna wengi marijali, miye nawe tujuwao
Waloshindwa kuinuka
Waliojenga wa mbali, 'sisimame nyumba zao
Tukaona zaanguka
Walifanya kila hali, wapate wawe na kwao
Mwisho wakatamauka
Sambe hawena mapesa!

Hawa walichokikosa, kujenga majumba yao
Si *mapeni* kukauka
Wali na mengi mapesa, ya kuwekea vioo
Madirisha na shubaka
Lakini kuna mikasa, kujenga nyumba ambayo
Hupo ukaiezeka
Nyumba si dongo na jiwe!

Si peke dongo na jiwe, la kuijenga nyumbayo
Ikawa ya kukalika
Milango na vyumba viwe, na paa liwe juuyo
Ndipo utasitirika
'Sipokuwapo mwenyewe, maagizo utoayo
Mara nyumba yabomoka
Shida kujenga u mbali!

MUNIPENDAO NI NYIYE

MSAMIATI

lis'o	lisilokuwa na
wanambayo	waniambiayo
satuwa	heshima kubwa
yangawa	japo yanakuwa
mwan'acha na tokomeo	munaniacha nitokomee

Ni nyiye munipendao, pendo la haki na sawa
Kwa mapenzi munipayo, yasiyotaka lipiwa
Mkono munishikao, na kunionyesha njia
Ni nyie si wengineo!

Ni nyiye munionao, kwa jicho *lis'o* "ikiwa"
"Ikiwa kwa hili sio, na lile halitakuwa"
Ndio hayo *wanambayo*, watu wasonitambuwa
Mipaka waiwekayo!

Ni nyiye muniwazao, popote munapokuwa
Dua muniombeao, kiza kinapoingia
Na ndio muwao ngao, pindi nikishambuliwa
Hamunichoki kwa hayo!

Ni nyiye munitakao, vyovyote ninavyokuwa
Ingawa kwa wengineo, sina cheo na *satuwa*
Kwenu nyiye nina hayo, na mengine nis'ojuwa
Munanipenda kwa moyo!

Ni nyiye muningojao, masiku mengi *yangawa*
Mwan'acha na tokomeo, kokote 'nakokujuwa
Mwajuwa mwisho wa hayo, kwenu ndiko 'tarejea
Nani awezaye hayo?

Mohammed Khelef Ghassani

Ni nyiye mufunguao, nyoyo munozikunjuwa
Kila kitu munipao, pasina kunibaguwa
Tangu jana hadi leo, kesho pia mutakuwa
Mwaniona hali hiyo!

Ni nyiye mama ambao, mazito mulichukuwa
Mengi mfano yasiyo, ya kuzaa na kulea
Ni nyie si wengineo, kupenda munaojuwa
Ni nyie munipendao!

www.ingramcontent.com/pod-product-compliance
Lightning Source LLC
Chambersburg PA
CBHW030817180526
45163CB00003B/1327